滄海叢刊

石 膏 工 藝

李 鈞 棫 著

1983

東 大 圖 書 公 司 印 行

行政院新聞局登記證局版臺業字第〇一九七號

中華民國七十二年五月初版

石　膏　工　藝

基本定價壹元伍角陸分

著作者　李　鈞　棫
發行人　莊　　剛　彰
出版者　東大圖書有限公司
總經銷　三民書局股份有限公司
印刷所　東大圖書有限公司
　　　　臺北市□□□□□六十一號二樓

版權所有　翻印必究

序

石膏是一種很古老的工藝媒體，自埃及帝王的陵墓、文藝復興的壁畫，以至近代的雕塑作品，石膏一直都是工藝家們所樂用的材料。

粉狀的石膏，與水調和可成液態，硬化之後則呈固態，這種跨越兩態的特性，便於灌漿和鑄模，而凝固後的石膏，其硬度適中，便於簡易工具的施工，舉凡雕、刻、銼、磨等，施之均無不可，加以價格廉宜、採購容易，所以是美術、工藝以及設計科系中很基本的造形實習材料。石膏這種特性也很適宜於兒童把玩，尤其和泥土配合，可以變化多端，方便於初學，也適宜於專家，自小學、國中、高中以迄於大專，均可運用石膏來作不同層次的表現。

基於上述的認識，鑑於工藝界對石膏的應用，多囿於傳統的範疇，乃於教學之餘，參閱資料，有感於石膏的創作，實較想像中更為廣泛，遂將搜集所得，整理成篇，獻於同好，實含敝帚不敢自珍之意。

本書編寫，除必要文字叙述外，係以插圖為主，計有二百二十餘幀。蓋技藝述著，如缺乏實際示例，易流於紙上談兵，圖示的目的，不在提倡模仿，實盼讀者目睹之餘，能自其中獲得啟示，進而舉一反三，為石膏工藝更創新作也。

本書資料，來自多方面，而自美菈芝 (Dona Z. Meilach) 女士所著石膏創作一書所獲啟示尤多，謹此銘謝。疏漏之處，尚祈方家指正。

<div style="text-align: right;">

李鈞棫　　謹識

民國七十二年元月於省立臺北師專

</div>

石膏工藝　目次

第一章　緒論

一、石膏工藝概述

所謂石膏工藝，乃是以石膏爲主要材料，配合上適當的工具、設備和技巧，以表現某些造形或功能的一種活動。

石膏被應用於工藝，歷史可以追溯到相當久遠，據稱在埃及古代帝王的陵墓中，卽發現有石膏製造的器物。文藝復興的壁畫以及隨後的許多雕塑作品，都直接或間接地應用到石膏，及至目前，石膏幾乎成爲家喩戶曉的美工媒體，利用石膏製成的美術和工藝的作品，可謂不勝枚舉。

石膏作爲工藝材料，具備有許多優點：

其一：粉狀的石膏，經調水之後，可以成爲乳狀液體，經過短時間之後，又會凝結成固體。液體的石膏漿其流動性甚佳，可以塡充各種模型及精細的模紋中，並於短期內凝固，所以是極佳的模鑄材料。模鑄作業的特點，在於能够複製。同一模型能够複製出許多一致的成品，可以增加生產速度和減低製作成本。因此也成爲工業生產方面很重要的材料之一。

其二：石膏的質地潔白，工藝材料中，論色澤純潔的高貴感，恐怕無出其右者，因此爲許多美術家及工藝家所樂用。

其三：石膏凝固之後，具有適當的硬度，若將石膏鑄成塊狀，則是良好的雕刻材料，因其硬度適中，便於施工，即使兒童亦可操作，所以可作爲訓練立體雕刻的基本材料，待有相當基礎後，再轉用較艱深的材料，如木材、石材等。

其四：石膏自液體凝成固體的過程中，有一段時間具有可塑性，運用適當的技巧可以迅速地造形，並可得到非常特殊的質感效果。

但是石膏並非全無缺點，它最大的缺點應是強度不夠，在摩氏硬度表上，其硬度只有 1.5～2.5 之間，用指甲即可在其上劃出痕跡，因此脆弱易破，爲了補救這個缺點，而發展出一些「補強」的技巧，例如利用纖維或骨架等方法。這些相關的技巧也併入了石膏工藝的領域中來了。

一般人對石膏工藝的觀念，認爲它無非是應用石膏來灌注一些人像或雕刻一些造形，事實上如果將石膏的性能充份發揮出來　其效果是相當驚人的，只要在構想和設計方面多動腦筋，一定可以產生突破傳統的作品，帶來無窮的趣味，這也是本書編寫的主要目的。

通常我們所稱的石膏，嚴格地說，應稱爲具達半水石膏（β CaSO$_4$ \cdot $\frac{1}{2}$H$_2$O），質地較軟，特別適宜於製作美術和工藝的作品。事實上石膏有許多類別，例如阿爾發半水石膏（α CaSO$_4$ \cdot $\frac{1}{2}$H$_2$O），則是一種質地堅硬的石膏，是陶瓷製造方面印坯、壓坯、鑄坯等的主要製模材料；至於二水石膏（CaSO$_4$ \cdot 2H$_2$O），俗稱生石膏，廣用於水泥製造的凝結調節劑；而無水石膏（CaSO$_4$），則應用於肥料、玻璃研磨、油漆、紙張、塑膠等製造工業上。而熟石膏加水固化的特性，則被廣泛應用在脫臘精密鑄造，牙科、外科、粉筆製造等方面。由此可見，石膏是一種有多層次用途的材料，可以用在較單純的藝術造形上，也可以應用在技術層次很高的工業產品上，在工藝的活動中，奠定對高層次技術的認識，也應是我們提倡石膏工藝的目的之一。

二、石膏的性質與調配方法

石膏是一群材料的總稱，主要原料來自石膏礦石，稱為二水硫酸鈣（$CaSO_4 \cdot 2H_2O$），也稱為生石膏，這種天然礦石，本省曾有生產，主要礦脈分佈在東部海岸山脈，唯產狀不規則，僅有小規模的開採，分佈在大港口、竹田、八邊山一帶。石膏天然礦石的主要產地有美國、加拿大、英國、澳洲、墨西哥等地。石膏除天然礦物外，也可以得自化學製造的副產品，例如磷酸石膏、製鹽石膏、亞硫酸石膏等，本省製鹽、臺肥、中磷等工廠，均有是類產品。由於水泥製造業對生石膏的需求量甚大，本省過去多向澳、墨等國進口原石，但能源價格劇升之後，運輸成本上揚，現漸為日、韓等國所產之化學石膏所取代。

生石膏理論上化學百分比組成應該是：

氧化鈣（CaO）	32.55%
三氧化硫（SO_3）	46.51%
水分（H_2O）	20.91%

通常呈白色或灰白色，亦有帶紅色及褐色者。結晶呈粒狀、鱗狀及纖維狀，比重在 2.2-2.4 之間，摩氏硬度在 1.5-2.5 間。礦石中常含有雜質，其純度需在 65% 以上，亦即 SO_3 含量在 30% 以上者，才有利用價值。至於化學石膏，由於得自製造業的副產品，則有較高的純度。

生石膏經過某種程度的加熱之後，失去其中 $1\frac{1}{2}$ 的結晶水，稱為半水石膏（$CaSO_4 \cdot \frac{1}{2} H_2O$），也稱為熟石膏，熟石膏若繼續加熱，所含的半個結晶水也失去，則成為無可塑性的無水石膏（$CaSO_4$），也稱為硬石膏。

熟石膏製法的反應式如下：

$$CaSO_4 \cdot 2H_2O \xrightarrow{120-180°C} CaSO_4 \cdot \tfrac{1}{2}H_2O + 1\tfrac{1}{2}H_2O$$

其理論上的百分組成爲：

CaO	38.6%
SO_3	55.2%
$\tfrac{1}{2}H_2O$	6.2%

製成方法有多種，其中以溫式燒成者，稱爲 α 型熟石膏，係將原料置於高壓釜中，加壓水熱燒成，製造過程有好幾種，玆介紹其中的一種如下：

石膏原石 ⟶ 粉碎 $\xrightarrow{\text{水溶液}}$ 溫潤粉末 $\xrightarrow{\text{2-5 atm. 1-3hr.}}$ 加壓水熱攪拌 ⟶

常壓乾燥 ⟶ 最後粉碎 ⟶ α·$CaSO_4 \cdot \tfrac{1}{2}H_2O$

90-160°C, 1-2hr.

如果以乾式燒成者，則稱爲 β 型熟石膏，係將原料置於石膏燒成窰或爐中煆燒而成，其製造過程大略如下：

石膏原石→粉碎→入窰煆燒→

120°-180°C

不純物分離→再粉碎→冷却→β·$CaSO_4 \cdot \tfrac{1}{2}H_2O$

從以上的介紹中，可知所謂生石膏、熟石膏及硬石膏，其實均爲硫酸鈣之熱的多種結晶變化，可將其表列如下：

物　　　名	分　子　式	製　　　備
二水合物（生石膏）	$CaSO_4 \cdot 2H_2O$	天然石膏礦石
α 半水合物（α 熟石膏）	$CaSO_4 \cdot \tfrac{1}{2}H_2O$	在飽和水蒸汽內脱水$\tfrac{3}{2}$
β 半水合物（β 熟石膏）	$CaSO_4 \cdot \tfrac{1}{2}H_2O$	在乾燥大氣內脱水$\tfrac{3}{2}$
α 可溶硬石膏	$CaSO_4$	α 半水合物加溫至 222°C
β 可溶硬石膏	$CaSO_4$	β 半水合物加溫至 222°C
不溶硬石膏	$CaSO_4$	經高溫處理（500°C）

熟石膏分爲 α 型及 β 型兩類，據實驗所知，α 型的硬度爲 β 型的數

倍，美術工藝及石膏像業者所用者多為 β 型；工業模型、牙科及陶瓷業者所用多為 α 型，但兩者亦可混合使用，兩種熟石膏之性能差別表列大略如下：

項　　　　目	$\alpha \cdot CaSO_4 \cdot \frac{1}{2} H_2O$	$\beta \cdot CaSO_4 \cdot \frac{1}{2} H_2O$
標準混水量（%）	35	90
凝結時間（分）	15～20	25～35
凝結時線膨脹率（%）	0.28	0.1～0.2
凝結一小時後強度 抗拉	35	6.6
（kg/cm²） 抗壓	66	13
乾燒時強度 抗拉	280	28
（kg/cm²） 抗壓	500	56

在國內購買石膏時，如果不特別指名，在美術材料店、化學原料店或建築材料店所出售的，多為 β 型熟石膏，而且很少分類。在國外，材料店裏常有不同廠牌、不同包裝和類別的石膏商品出售，使用之前最好要先經過少量的試用，了解性能之後再大量採購，以免浪費。例如在美國，工藝材料店中所售的石膏，並不標明那一型，而以灌注石膏（Casting plaster）或鑄模石膏（Molding plaster）名之，而且冠以號碼，例如一號灌注石膏（No.1 Casting plaster）等，號碼不同，性質當然也不相同，此外尚有快固石膏（plaster of paris）其凝固時間約在6-9分鐘，白色藝用石膏（White Art plaster）、水白石膏（Hydrocal-white plaster）等等，名稱不一而足，須要詳細研究說明書及試用之後，方能辨別其正確用途。

將熟石膏和水混合攪拌，將產生放熱凝結而硬化的現象，茲以 α 型石膏為例，其與水作用時的化學反應如下：

$$\alpha CaSO_4 \cdot \tfrac{1}{2} H_2O + 3H_2O \rightarrow \alpha CaSO_4 \cdot 2H_2O + 8200(\pm 30) cal/mol$$

對此種硬化現象，有不同的理論說明，其中一種稱爲沈澱速度論。主要論點認爲熟石膏和水混合時，首先溶解於水而成過飽和溶液，其中溶解度小的石膏沈澱析出，並以此沈澱粒子爲中心，成長爲斜狀結晶。此一現象由各面部發生，形成交錯的針狀，再成爲結晶群，構成網狀組織。

熟石膏硬化時的速度和下列三種因素有關：

(1) **溫度** 熟石膏的調拌，通常均在常溫中進行，水溫低時，硬化慢，隨溫度升高而加快，以 30°C 爲轉移點，若超過此溫度，硬化速度反而趨慢，溫度愈高硬化愈慢，至 80°C 時，已不再水和，以泥狀存在而不再硬化。如果以 20°C 爲水的常溫標準，則熟石膏的硬化速度和季節及地域的關係頗大，夏季和冬季，熱帶和寒帶，都要考慮到水溫的問題。β 型熟石膏，在常溫中硬化所需的時間約爲25-35分鐘。

(2) **電解質** 熟石膏的硬化，也會因其他物質的存在而影響其速度，例如加少量多鹼金屬鹽化物（約0.1-0.3%）、硫酸鹽及硝酸鹽（食鹽或鹽化鉀）可促進速度；反之，加少量鹼金屬之碳酸鹽、磷酸鹽（碳酸鈉、磷酸鈉）及有機鹽，可以延緩硬化的速度。

(3) **結晶核物質** 生石膏及熟石膏經水和作用後，其化學式均爲 $CaSO_4 \cdot 2H_2O$，粒子極爲微細，此微細粒子作爲結晶核物質將促進硬化速度，所以不均一燒成的熟石膏或含有濕氣的熟石膏，其硬化的速度較快。

應用熟石膏，除了需要了解其硬化速度之外，對硬化後的強度，也是需要加以考慮的。熟石膏硬化後的強度和調拌時加水的份量有密切的關係。在調拌時原則上務使每粒石膏都被潤濕，所以應將石膏粉灑入水中，而不可注水於石膏中，以致調和困難，並發生不勻的現象。

熟石膏調水的比例，常用的方法係以重量（磅）爲單位來計算，稱

爲「稠度」（consistency），它指 100磅石膏所加水的磅數，例如 60 稠度即指 100 磅的熟石膏用 60 磅水來調和。以 α 型熟石膏而言，其稠度可自30至90，β 型熟石膏，稠度可自60 至100。稠度越濃，硬化後石膏的強度也越高，下圖（1－1）示熟石膏的稠度和強度的關係。

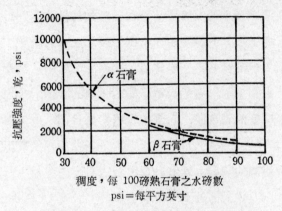

圖1-1 熟石膏的稠度和強度的關係

稠度濃的熟石膏硬化後因強度高，故質地較緻密而吸水性則較差；反之稠度稀的熟石膏硬化後強度較遜。但質地鬆而吸水性較佳，所以調水量的多寡，應視用途而定。一般適當稠度爲67，亦卽一磅半的石膏對一磅的水，在美國以稠度 94-77 爲軟至中等強度，76-59爲中等至硬，

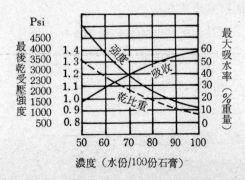

圖1-2 β型熟石膏調水比例對其性質的影響

少於58爲硬至超硬，常用者爲 65-85 範圍之內。前圖（1—2）爲 β 型熟石膏調水比例對其性質的影響。

但是實際應用時，調配石膏漿的用量，常要估計它的容積，然後再計算所需石膏粉的重量。石膏最常用在鑄模，模具的大小早已製成，而模腔中到底需要灌進多少的石膏漿，是首先應加估計的課題。如果灌的是實心作品，只要把模具的縫隙用泥土密封後，注水入模腔，所注入的水，便是其容積；但若灌的是空心作品，在注入的水中，還要憑經驗減去相當的數量，方是實際需要的容積。而石膏漿的容積，是包括了水和石膏，通常中等稠度的石膏漿，石膏的容積約佔 1/3，所以要在總容積中減去1/3，才是所需的水的容積（即佔總容積的2/3），秤出這些水的重量，按照稠度比例的需要，就可計算出所需石膏的重量。假定灌注一個石膏作品估計出模腔所需的石膏漿總容積爲一公升（1,000cc），其中水的容積佔2/3，約670cc，今秤得該670cc水的重量爲670公克（g.），如果石膏漿要求的稠度爲67，（石膏與水的比爲 100:67）則 670÷ 67/100＝1,000g. 也就是說配上一公斤的石膏，即可滿足需求了。平常調石膏漿時，多少要加一些寬容量，寧可超量一點，剩餘的可以倒棄，數量不足常會引起麻煩，因爲再調第二次時，原先製品可能開始硬化，或由於稠度前後不一，使製品產生裂紋。

綜合以上所述，將石膏漿調製的步驟條列如下：

(a) 估計出所需石膏漿的總容量。

(b) 總容量乘2/3得水的容量。

(c) 秤出水的重量。

(d) 決定石膏漿的稠度，依比例求得所需石膏的重量。

(c) 將所需的水倒入調拌石膏漿的容器中。

(f) 在最短時間內將所需石膏粉撒入水中。

(g) 靜止一至三分鐘，使石膏充分潤濕。

(h) 用手或工具攪拌成漿。

(i) 以攪拌均勻的石膏漿注入模中。

(j) 過量石膏漿可傾倒入廢物箱（不可傾入排水槽等以免阻塞下水管）。

(k) 迅速沖洗容器以免石膏凝固其上。

(l) 輕敲模具使氣泡上浮。

(m) 石膏漿放熱後硬化成型。

(n) 脫模。

上述的方法常在大量使用石膏漿或對石膏硬化後的品質要求精確時。此外尚有一種經驗法則，不必經過精確的計算，也可能獲得不錯的效果。其法是先預估出石膏漿的用量，再以之決定水的用量，將常溫的水傾入適當的容器中，用手取石膏粉撒至水中（不可將手放入水中，讓石膏粉從指隙下落即可），連續撒石膏至粉狀物剛好露出水面為止（見圖1-3），靜止約一至三分鐘，此時可用手輕敲容器邊部，讓氣泡浮

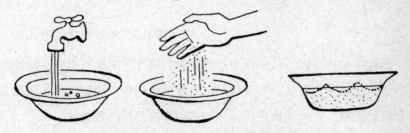

圖1-3 調配石膏漿的經驗法則

出水面，然後用手伸入水中攪拌，攪拌動作應從底部向上，而且將手的動作保持在水面之下，以免又攪進空氣，攪拌的時間，通常約需二至三分鐘，即可得到均勻的漿液。

大量的使用石膏漿，則需要借助機械來攪拌，十公斤至二十公斤的

漿液，用1/4吋的電鑽，加上五吋直徑的橡膠圓盤（如圖1-4），足可負荷。超過二十公斤者，最好使用轉速 1,760 r.p.m. 的馬達帶動攪拌器來攪拌，1/2或1/3馬力已可負荷，攪拌時螺旋器應離底部 1～2 吋，並與中心線傾斜成 15°（如圖1-5）

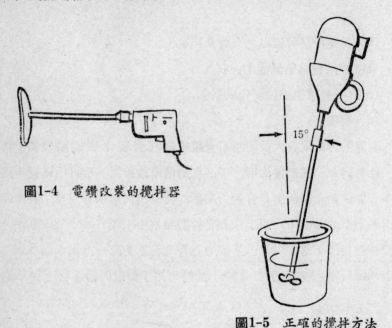

圖1-4　電鑽改裝的攪拌器

圖1-5　正確的攪拌方法

　　石膏漿攪拌時間的長短和速度的快慢對硬化的過程有影響，攪拌的時間愈長，速度愈快者，其硬化凝固的速度也愈快，如何運用得當則有待經驗的累積，在大規模使用時，這些因素都要加以考慮的。

三、工具和設備

(1) 調拌工具

(a) 調拌容器

　　盆、桶之類的容器是調拌石膏所不可或少的設備，視石膏漿的容量
而定，大者可用桶，小者可用面盆等（圖1-6）即可。

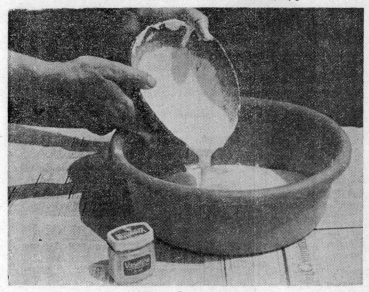

圖1-6　調拌容器

（b）橡皮碗

　　橡皮碗（圖1-7）的好處，在於容易清除凝固於容器上的石膏，
只要一捏動，石膏即告剝落。

圖1-7　橡皮碗

（c）調拌刀

　　大量的調配石膏漿，須用攪拌器或手，少量者可用調拌刀。該刀尚

有敷塗石膏漿的功能（圖1-8）

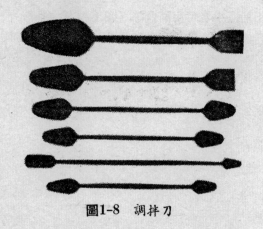

圖1-8　調拌刀

(2)　雕刻工具

　　圖1-9（見 p. 13）是一系列的雕刻工具，這是用來直接雕刻石膏塊的，由於石膏凝固之後有相當的硬度，尤其是 α 型石膏，硬化後有些近似水泥塊，所以可以借用一些木雕和石雕的工具來處理。

　　圖中的鑿刀和鑿子是用來處理較大的材料，鐵鎚有時可用木鎚來代替，以處理較鬆的材料，其他各種形狀的挖刀、刻刀等是用來處理較精細的紋路，這類刀具的形狀不一而足，可達數十種之多，如何運用，視作品的需要及作者的習慣而定。

(3)　磨銼工具

　　石膏塊經雕刻之後，難免會留下一些參差的痕跡。其處理方法有二。一種是把刀痕斧跡保留下來，作為表面裝飾之用，但這一類的技巧，必須技術老練的藝術家才能有此修養。對初學者而言，因為下刀沒有把握，一定有很多修正的凹凸痕跡，那就必須應用磨銼的工具（見 p. 14，圖1-10）整修表面，這類工具的種類也很多，除了形狀不同之外，還有粗細齒紋的不同，須先用粗的再用細的，最後用砂紙。

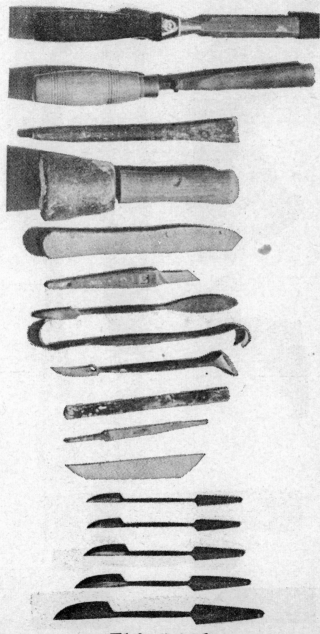

圖1-9　雕刻工具

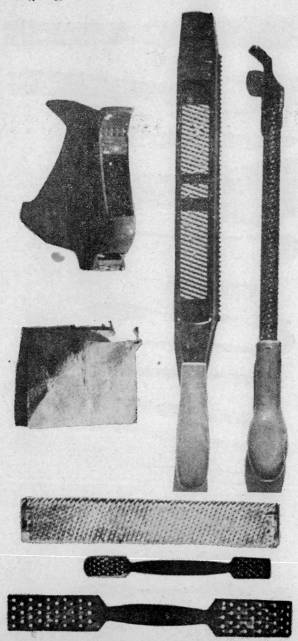

圖1-10　磨銼工具

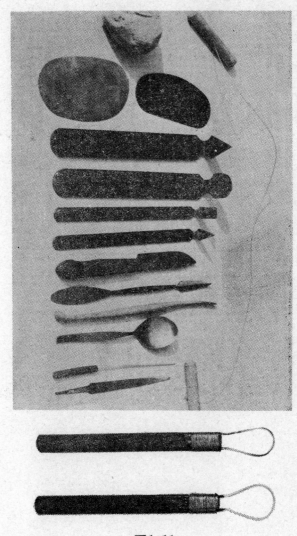

圖1-11

(4) 塑造工具

石膏材料有可塑性，但是時期較短，在塑造時，就可以應用塑造工具。圖1-11是一些塑造用的工具，這些工具，大部份是塑泥用的，因

爲石膏工藝中，有許多須要應用間接的方法來塑模，也就是先塑製泥土的原模，然後再以石膏爲材料，翻製爲成品，因此泥塑的工具，被借用到石膏工藝的機會非常多。

塑造工具的種類和形狀也非常多，可以由鐵、木、竹等來製造，有許多時候，可以視工作的需要，由自己設計製造出來。

第二章　簡易模鑄法

石膏加水之後，呈流動性，經過若干時間之後，由流動的液體，逐漸凝固而成固體，這種特性最適宜於注模成型，許多工藝製品，都利用石膏這種特性而製成，模鑄法有許多優點，最大的好處在於應用一個模子，可以複製多數的成品出來，同時也節省了許多時間。最典型鑄造石膏用的模子，仍然是以石膏爲材料來製成的，卽所謂石膏模，許多傳統的藝術作品如人像雕塑等，應用這種方法，已有很久遠的歷史。但是除了石膏模之外，尙有很多材料，也可以作爲灌注石膏漿的模子，例如沙粒、泥土、以及最新的的材料如塑膠等等，由於製模的材料不同，所灌製出來的作品，其風味也各有差別，因此也擴展了石膏的用途和趣味，下述各節，將分別介紹應用各種不同的材料製模，來灌注石膏漿液，以及應用各種不同的技巧來增加石膏鑄模的趣味。

一、沙模

沙是一種最常見而容易獲得的製模材料。幼童們遊戲的沙箱，學校操場上的沙坑，河邊、海邊甚至路旁都可以取得沙。另外尙有一種鑄模翻沙專用的沙粒，由於質地特細，則須要花錢購買。製模用沙，其數量多寡視作品的大小而定。通常較小的作品，應用面盆、紙箱、紙匣等來裝盛就可以了。如果作品的尺寸較大，那就得用木材釘製的木箱來裝盛

了。

　　有了容器之後，就可以到有沙的地方去裝盛沙粒，但也要注意取用乾淨的，因為不淨的東西，如小石子、泥塊、草根等，都會影響製模的成績，故應事先揀選別除。製模之先，應讓沙粒保持適當的濕度，使彼此有附着力，如果太乾，在灌注石膏漿時，可能會崩陷，以致前功盡棄。

　　沙模通常都是凹模，而成品正好是凸出的。製模時除了用手之外，還可以使用許多輔助的工具，如小鏟子、湯匙、括刀、起子、鐵釘、木條等等。某些特殊的工具，可以獲得異乎尋常的效果，運用之妙就依賴各人的匠心了。

　　模子製成之後，就可以依照前述調製石膏的方法調製石膏漿液，當灌注石膏漿的時候，最好是自模子的一角將漿液慢慢傾倒下去，讓它一路流佈到其他部分。不可自模的中心點灌漿，由於石膏漿四散流佈，容易產生氣泡。模中如有較深的部分，該處可以先灌，以免損壞。

　　石膏製品在灌注的中途，也可以添加增強材料，來增加作品的強度以防破損，紗布、麻布、纖維、鐵線、鐵網等均可應用，主要視作品的形狀和體積而定，平而薄的作品，以紗布等為宜，圓而厚的作品，則可用鐵線或鐵條為心。有時為了增加作品的趣味，可以在作品表面添加其它材料，如有色的石子、珠子等，這些裝飾物可以事先舖在模子上，待灌下的石膏漿凝固後，便可嵌在作品的表面上了。

　　模中的石膏凝固之後，便可以將成品取出，沙模通常只能應用一次，取出的成品表面上會附着一層沙，呈現一種特殊的趣味，但若所附的沙層太厚，可以用刷子將沙粒刷去，或用砂紙、刮刀等來加工，將成品表面作出不同的層次。作品的表面可以着色，其方法將於另一節中討論。茲將應用沙模的各種方法和技巧介紹如下：

圖2-1　四塊木板釘成框架，裝滿濕沙。在沙上劃出輪廓線。

圖2-2　將不必要的沙挖出來，再依照構想挖出深淺不同的模面，越深的地方，在成品上越凸出。各類簡單的工具，如釘子、刀子、罐頭刀、鏟子、瓶蓋等，都可以派上用場。

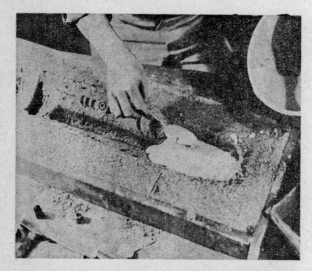

圖 2-3 自模子的一端，傾注石膏，深的部分可以先注些石膏漿下去，以防沙粒崩陷。較大的作品在中途可以加置增強物，作品的頂端可以加放掛鈎，或在背面每隔數寸加作釘孔，以便將來懸掛之用。

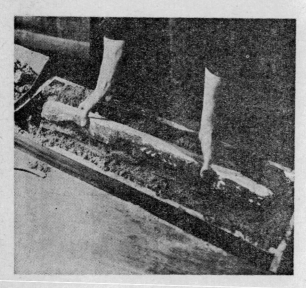

圖 2-4 作品凝固之後，在其周圍用匙挖去沙粒，再用手小心將成品取出。以刷子刷去多餘的沙粒，並用水冲洗乾淨。如要求光滑的部分，可以應用砂紙將其磨整平滑。

圖2-5 製作完成的阿特蘭神像，具有非常原始的風格。

圖2-6 利用正方形、長方形、圓形、半圓、點子以及其他形狀不同的幾何形的模子在沙上印壓出深淺不同的圖案結構，可以翻印出風味很特殊的作品。

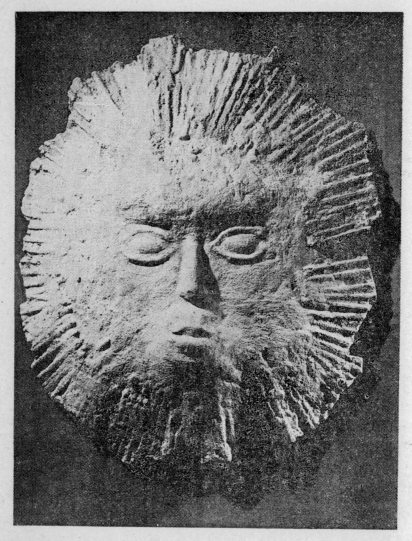

圖2-7　這是用沙模翻成的「大太陽」，中間厚，旁邊薄，石
膏上附着的沙粒，使作品有粗獷的感覺，這類作品需要用布類
或鐵線網作增強物。

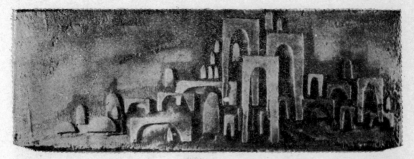

圖2-8　用幾塊造形類似的原模在沙上重複壓印，並使有重疊的部分，有的印得淺些，有的印得深些，可以表現出不同的層次，本圖中有幾個拱門是經過砂紙打磨的，使和未打磨的成了明暗的對比。

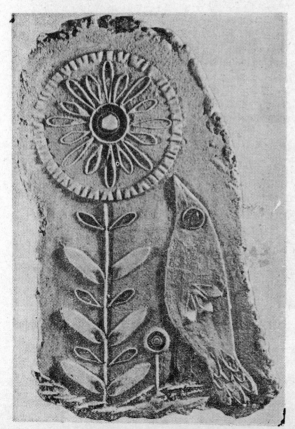

圖2-9　這幅花與鳥的作品，在花的中心和鳥的眼睛部分，放置了有色的石子，此外還用了金屬線和別的東西，這些點綴物先安排在沙模上然後注入石膏漿，凝固後卽附於作品之上。

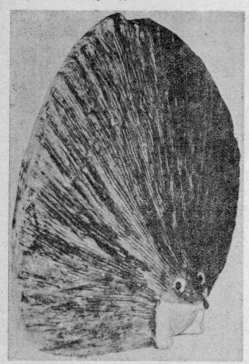

圖2-10 這是一隻造形頗爲特殊的豪豬，它的刺是利用折斷的梳子之類作爲工具，在沙上劃出紋路。表面再用棕色及黑色的塗料依次塗刷，黑白相間效果更佳。

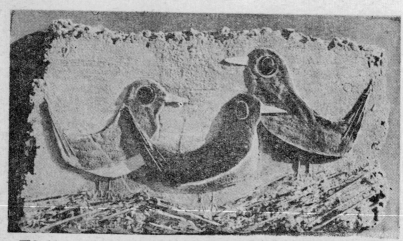

圖2-11 作品的邊緣有時不必太平整，可以顯出自然的風味。三隻鳥的眼睛用了別的材料，鳥毛可以塗不同的顏色，作品下方的紋路也值得注意。

圖2-12　幾個不同的圖案，可以結合成一個橫幅，用深淺不同的層次使其有變化。有些圖案的花紋是相同的，但處理的方法不同，而呈現不同的趣味。

圖2-13　左圖這隻狸雖然是平面的作品，但經過色彩的處理後，前後呈現出相當的距離。

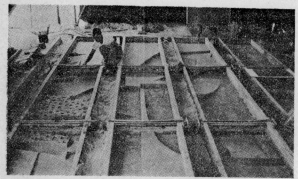

圖2-14　沙模有時也可以製成很大的作品，本圖係圖書館的外牆，用沙製模後，其上覆以水泥，以皮管緩緩引水使水泥吸收，餘水自模底排出。

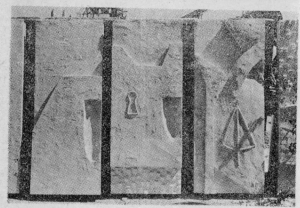

圖2-15　三塊已完工的牆板，乾固後等待鑲裝。

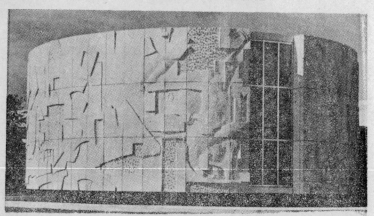

圖2-16　這是邁阿密海灘圖書館的外牆，利用沙模翻鑄成水泥牆板，其圖案是連續的。

二、土模

泥土也是最常見的製模材料，其塑造性能優於沙粒，泥土的粒度細而其黏度高，因此長久以來，就被應用於製模。

泥土依性質的不同，種類極多，一般的模子用普通的泥土都可以製成。但在挖取的時候，要注意不可含太多的雜質，如石子、瓦礫之類，並應注意濕度和黏度的適當，太乾或太濕均不適於用。有些經過選揀的泥土，如陶土、磁土等，由於質地細膩，效果尤佳。此外如油土、化學泥等，比較不容易乾涸，目前也被應用在製模方面。

泥土可以製成凸模和凹模，凸模也就是所謂浮雕，製作的方法比較複雜，通常要經過三次手續，先以泥土塑成浮雕凸模，翻成石膏則成凹模，再利用石膏凹模翻為成品，屬於間接的塑法，其方法將在第四章中詳述之。

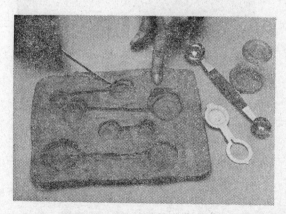

圖2-17　簡易的泥土凹模

凹模的製法比較簡單，前述製作沙模的方法，都可以運用於製作泥模，只要經過兩次手續就可以完成。製作土模時，通常先將泥土輾平達

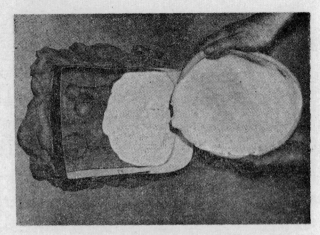

圖2-18 築擋板灌石膏漿

圖2-19 脫模後的成品

某種厚度，然後選取適當的原模，將其壓進泥土中，取出時其形狀即已印在泥土上，利用這些凹陷的模型，就可以灌進石膏漿液，待其凝固卽成。當然也可以用手指或工具等在泥土裡挖塑一些圖案，再灌入石膏漿，翻印出所製的圖案。在灌石膏漿時，模子的四周必須築起擋牆（或擋版），務使漿液不致外溢才好。（圖2-17～19）

圖2-20　本作品係利用大小不同的圓形在泥土上作模，然後翻鑄而成。這一類圓形而光面的模子，當石膏鑄成之後，脫模非常容易，便於多次複製。

圖2-21　用大小不同的圓圈在泥土上印出複雜的構圖，由於壓印的深淺程度不同，在作品上形成許多陰影，產生強烈的明暗對比，這是處理作品的另一種方法。

圖2-22　利用齒輪在泥土上滾動，再配合鏈子，網孔以及其他機械物品為原模，製作一幅頗富現代感的作品。

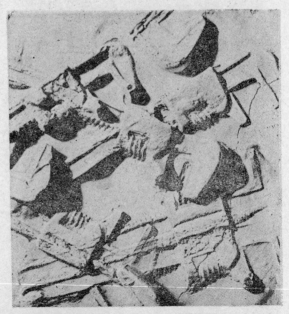

圖2-23　利用一些現代的工具，經細心配置之後，一一壓進泥模中，工作的過程雖甚簡單，但其所呈現出來的效果，似乎是人工塑模所得不到的。

三、塑膠泡棉模

圖2-24　先設計圖樣。

　　塑膠泡棉俗稱普利龍，通常有硬質和軟質的兩類，製模用以硬質者為宜，即顏色潔白狀如軟木（製瓶塞用木材）的那一種。由於這類塑膠有兩個特性，其一遇到熱會熔化，利用這種特性，就可以製凹模，通常先將所需圖案繪在塊狀的普利龍上（如圖2-24）。然後點起「線香」沿圖案燙過，凡線香所經之處即呈凹紋、凹點或凹面，將石膏漿傾注其上，即可鑄出成品。其方法非常簡便，雖兒童也能製作，圖2-25即為兒童的作品，頗富稚趣。

　　普利龍的另一特性是遇到礦物油、芳香烴類，丙酮等液體，也會被侵蝕而生凹洞，利用毛筆醮上述的化學液體在塊狀的普利龍上繪畫，就可製出很理想的凹模，傾入石膏漿就可以鑄出成品了。通常用油漆或油漆的稀釋劑俗稱『香蕉水』也可達到目的。

圖2-25　幼童的作品。

圖2-26 這個作品係用普利龍爲模，先將設計圖繪在普利龍板
上，然後以刀具挖入板內使有深度，再注石膏漿下去，乾後取
出，由於普利龍的顆粒而呈現特殊效果。

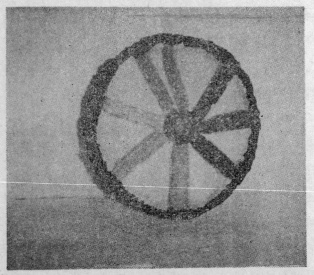

圖2-27 利用廢
物，如冰淇淋的隔
溫外殼，加以挖雕
之後，也可以作爲
灌注石膏漿的模
子，本圖即係應用
冰淇淋隔溫的普利
龍外殼的圓底座作
模子而翻成的簡單
作品。

四、汽球模

　　球體是一種比較困難的造形，很不容易造得光滑均勻。這裡介紹一種利用汽球的特性來作模，可以灌出很有趣味的作品。

　　先準備一些大小不同的汽球，再準備一個玻璃瓶和一個漏斗，通常的酒瓶或汽水瓶就可以派上用場。工作時先調好石膏漿（其容量和汽球的大小相符）將其通過漏斗傾注入玻璃瓶（漏斗最好先在水中浸一下，使石膏漿容易滑流）待裝滿瓶子後將其置在一旁，馬上把汽球吹大，將其口套在瓶子的口上，然後將瓶子倒轉，石膏便會流進汽球內，待流滿之後，脫去玻璃瓶，取繩子一根將汽球的口縛緊，等待石膏的凝固，當石膏將要凝固的時候，可以用手指在球面捏按，使其產生凹凸面，或用其他造形物同樣可以在球面造出不同的效果，如將球的底部置在平台上，將來凝固時球體就可以站立，如將汽球吊懸起來，視吊懸的情況，可以造成許許多多不同的圓形、橢圓形、錐形等等的形狀。

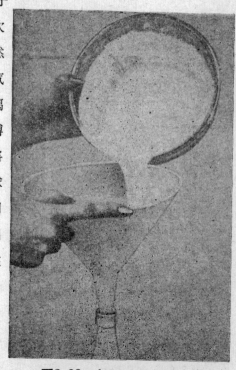

圖2-28　調好的石膏漿經由漏斗倒入瓶子中

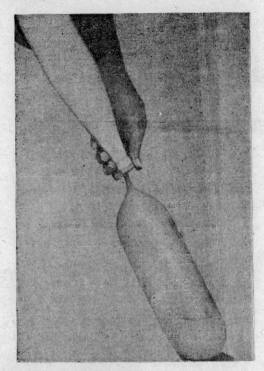

圖2-29　把吹好的汽球套上瓶口，倒轉瓶子讓石膏漿流入汽球。

　　待石膏凝固之後，把汽球撕去，就可得到非常光滑的球面造形，利用這些造形來加以繪畫或鋸切後再接合，就可以製成許多有趣的作品。

　　在製作的過程中，特別要注意的事情。其一要把時間控制妥當，一定要在石膏漿還有流動性之前完成工作，否則石膏漿如凝固在瓶子裡面，那就麻煩了。其二，汽球吹大之後，先將頸部扭緊再把球口張開對準瓶口套上，不可讓其洩氣，使球內氣體和瓶內的石膏漿交換空間容積，氣體上升會把石膏液壓入汽球，氣體如不足，石膏漿灌入的份量則非常有限，而致工作失敗。

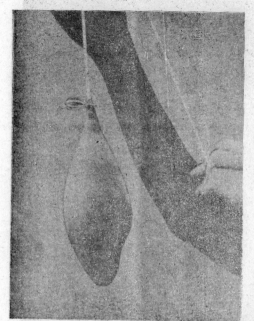

圖2-30　已注滿石膏
漿的汽球用繩子吊起
等待凝固。

圖2-31　當石膏漿半
凝固時可以施以種種
造形。

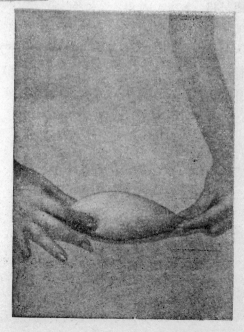

圖2-32 汽球模子灌成
石膏原模，加以修飾，
雕刻繪畫成的貓頭鷹。

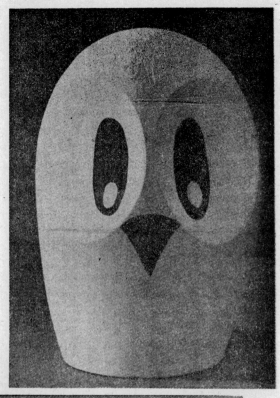

圖2-33 較長的造形，
視其形狀的相近，加上
眼睛成爲一對母子鯨魚

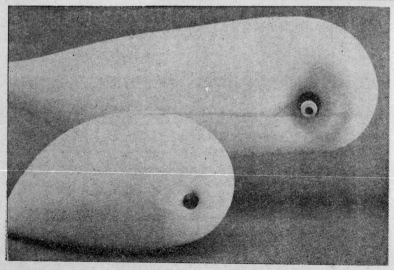

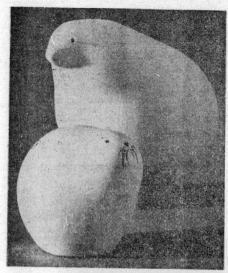

圖2-34 平坦的底部
可以製成能夠站立的
海豹。

圖2-35 利用尖嘴的一端繪成好玩的鼴鼠。

五、紙模

　　紙張是最容易處理的一種製模材料。紙張本身是由各種不同的纖維製成的，這些纖維堆積起來就可以形成體積，薄的紙張用黏劑結合起來可以成為立體的造形，紙漿中加入黏劑，也可以造形，成模之後，在其上加塗隔離劑，就可用以注模。厚紙板本身就有厚度，利用其厚度黏貼起來，可以製成風味很特殊的作品，再如瓦楞紙，因其有起伏的波紋，如加以特殊的佈置，所呈現的趣味更為特殊，再如一些形狀美觀的紙盒，紙杯，盛器等等，都可以用來翻模，翻好後把盒子等撕破作品就可以取出來，再如錫箔紙等將其捏皺之後，傾倒石膏於其上，可以得到如結晶般的效果，相當有趣，以下將介紹各種紙模的製法和作品。

圖2-36　將瓦楞紙剪切成簡單的幾何圖形，重疊黏貼成為模子。

圖2-37　上圖所翻出來的成品，略加顏色裝飾。

圖2-38　利用瓦楞紙的
起伏波紋，再加以分割
組合之後，用以作模，
可以得到種種不同的花
紋。

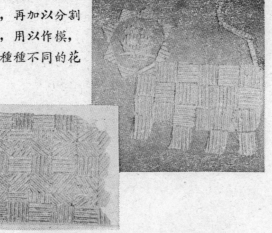

圖2-39　圓條形
的紙管，並列之
後，也會出現不
同的紋路，把它
組合起來，也可
以得不同的圖
案。在紙上塗以
隔離劑之後，注
上石膏漿，亦有
特殊效果。此類
模型，較適於平
面作品。

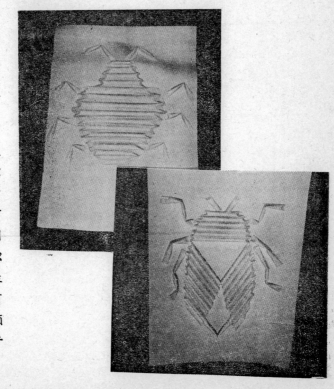

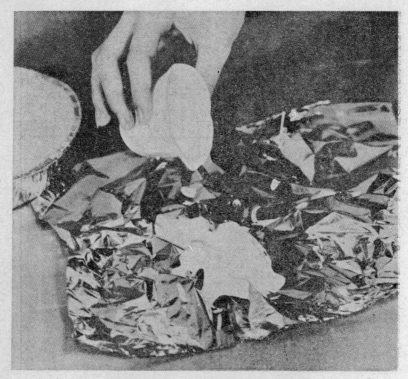

圖2-40 鋁箔紙捏皺後，傾倒石膏漿於其上。

　　錫箔紙或鋁箔紙由於本身具有相當的硬度，將其捏皺再張開，會呈現出多角形的組合。（圖2-40）由於紙面光滑，不用加隔離劑，就可將石膏漿傾倒其上，待凝固後，將紙張撕去卽可得到許多奇怪的造形。再憑個人的想像力，在這些造形上繪上色彩，可以成爲具象或非具象的作品，這一類作業，很適合兒童來製作。

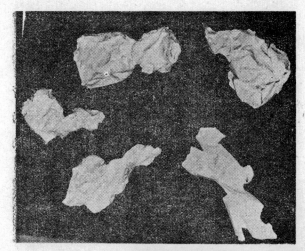

圖2-41 前述的錫箔紙模所灌注出來的一些奇怪的造形。

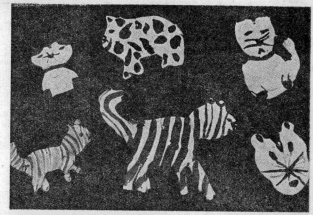

圖2-42 利用想像力將自由造形繪成動物系列。

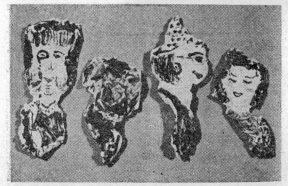

圖2-43 利用想像力將自由造形繪成人物系列。

六、塑膠袋的應用

　　塑膠袋是防水的，可以在石膏漿的表面形成很光滑的表層，當石膏漿尚在液體狀態時，把它灌入塑膠袋中，等待一些時候當漿液快要凝固的雲那，利用袋的柔軟性，可以把石膏液變成許多自由的形狀，也可以

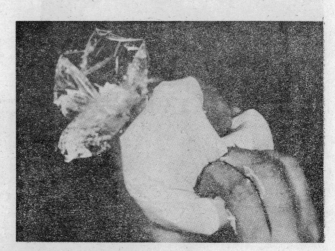

圖2-44　將石膏漿灌入塑膠袋，於將凝固時用手指按捏造形。

圖2-45　利用工具將所得的造形再加修飾，以獲得合乎要求的形狀。

用手指在袋上任意按捏，做成許多特殊的造形（圖2-44），待石膏凝固後撕開塑膠袋，取出造形，如形狀尚不甚理想，則可以用刀具加以修刻，成爲各種風格特殊的造形（圖2-45）。此類作品，也可以加以着色（圖2-46），着色之後呈現抽象或具象的作品。

圖2-46 利用塑膠袋造形後的作品，再加以着色，成爲抽象的佳構。

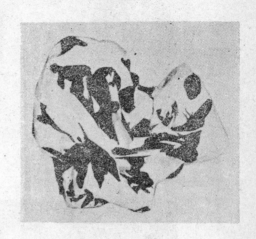

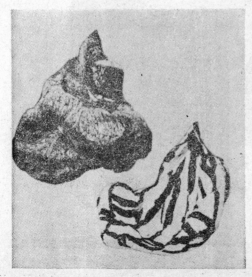

圖2-47 利用塑膠袋注漿之後在將凝固時予以扭轉，可以做成螺旋造形，加以着色或噴透明漆之後，用來作爲紙鎮等亦頗爲合宜。

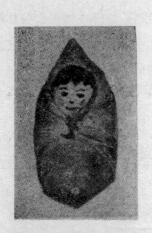

圖2-48　利用自由造形，想像成人物，加以繪畫之後
亦別有趣味。

圖2-49　利用塑膠袋注成自由造形之後，也可以想像
成動物或魚蟲之類，飾以顏色，也頗為生動。

七、其他模型

可供翻模的東西，可以說是不勝枚舉，只要運用得好，許多現成的

東西，都可以翻出有趣味的成品出來。

　　以手爲模便是一個例子，手可以變出許多姿態，而且不必花工夫來製作原模，只要一伸手，便可有所作爲，圖2-50是先以手按入泥土中，印下一個手印，略加修飾之後，就可以用來灌注石膏的複製品了，圖2-51就是以石膏漿灌注出來的成品，如覺得單調尚可着色或加飾紋。當

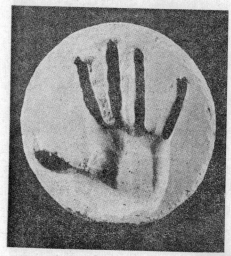

圖2-50　以右手按入泥土中，印上手印，略加修飾後，可以作模。

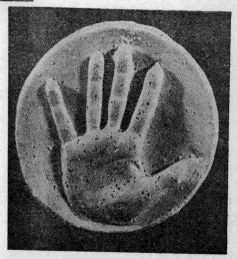

圖2-51　利用上面的模子，灌以石膏，所翻出來的成品。

然也可以把許多手印組合起來成爲畫面。依此類推各種動物的蹄印，爪印等如果處理適當也會成爲很有趣味的題材。

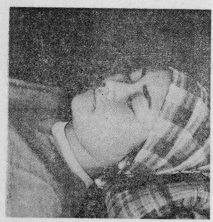

圖2-52　利用石膏的可塑性，能夠把人的面部複製出來，翻模之前先清潔面部，塗些油脂，頭髮及耳朶最好保護起來。

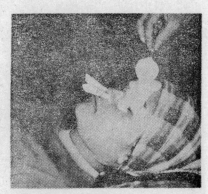

圖2-53　鼻孔是通氣所在，可用紙管通至適當位置，以免窒息。

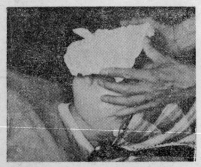

圖5-54　石膏漿要調得濃些，比較方便作業，太稀了不易附着，且將流散至身上。

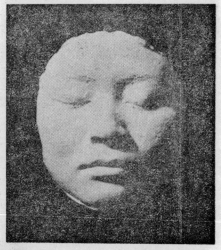

圖2-55　利用面模複製所得的初步成品，不均勻之處有待再加修飾。

圖2-56　冰塊也可以利用在石膏工藝上，獲得特殊的效果。將冰塊置於塑膠袋或其他容器內，然後注入石膏漿液。

圖2-57　石膏凝固後，冰塊逐漸溶化，留下大大小小的洞孔，構成特殊的趣味。唯在灌注石膏漿時，要將時間把握好，待石膏將要凝固時，方可注入，否則冰塊太早溶化，得不到效果。

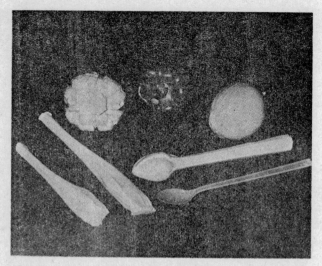

圖2-58　植物或果實如果造形有趣，也是很好的鑄模
原型，如圖中的洋葱，番茄、蒜頭，以及餐具等，均
有人加以利用。

圖5-59　一些金屬字模，大大小小配合起來，先印在
泥土上，再用石膏鑄出，可成一幅構圖。

第三章　支架法

　　石膏材料有許多優點，但是也有一個缺點，那就是它的強度不够，在摩氏 (Mohs) 硬度表上，它的硬度只有 1.5～2.5 之間，用指甲就可以在作品的表面上刻出痕跡，所製成片狀或塊狀的東西，容易破碎，棒狀或柱狀的東西則容易折斷。爲了補救這個缺點，通常多用增強的材料來和石膏混合，使其作品可以經久。其中最常見的就是應用支架支撐在石膏製品的內部，支架的作用有二，其一當然是加強製品的強度，使其不致破碎或折斷；有些空心的支架，除了增加強度之外，也可以減輕製品的重量和促進乾燥的作用，因爲實心的石膏製品，需要經歷較長的時間，才能完全乾燥。

　　支架的使用可分爲間接使用和直接使用二類；間接的使用，常見於塑造的作品，由於石膏作品的母模，多利用黏土或油土先塑造成形，然後再翻模，塑造的時候就必須以木料或鐵材來作支架，塑成的母模，翻成石膏模，然後再翻注成品，圖 3—1 卽爲塑造頭像時，黏土母模中應用的支架的情形。比較複雜的製品，所用的支架也比較複雜，例如圖 3—2 是一個人體的塑像，軀幹、頭部及四肢視造形的需要，均安以支架以支持重量。圖 3—3 則爲動物的塑像，中心需要額外的支架，可於翻模後拆除。直接使用的支架，係將支架安放在石膏作品之內，這些石膏作品有的是利用模型翻製而成的，在翻模之前依照作品的造形做成架子，其材料多爲鐵條或鐵網，在翻模的中途，夾在作品之中，成型之

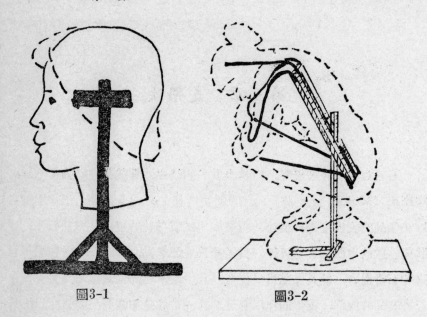

圖3-1　　　　　　　圖3-2

後，便有增強作用。有些作品，係應用石膏塊直接雕刻成作品，爲了增加強度，在注石膏塊時，先將支柱包注在石膏塊之中，然後施工雕刻，其成品強度當然增高，唯在施工時應隨時留意支柱所在的位置，不可「露骨」。有些石膏作品是空心的，可以利用空心的支持物來增加體積和強度，例如應用空的玻璃瓶、塑膠瓶等作中心，再將石膏漿塗佈在四周，待石膏有一層厚度之後，再施以其他加工的方法，這類利用支架摻在作品當中的方法有很多種，玆分述

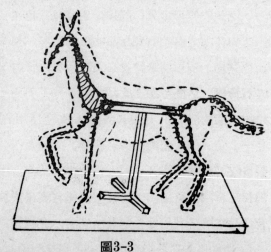

圖3-3

如下。

一、鐵線骨架

利用鐵線做石膏製品的
骨架是最常見的方法，如動
物、人物等，由於四肢細
長，容易折斷，中心必須有
支撐物來增加強度。鐵線粗
細的種類很多，如何選擇，
要看製品的大小而定，體積
大的作品，號碼要粗，反
之，細號者卽可應用。右圖
所用的鐵線係採用雙股絞纏
的方法，該法有一好處，就
是石膏的附着力較強，便於
製作。有時由於鐵線太光
滑，石膏容易滑落，可在線
上紮些紙張、繩索使石膏附
着其上，也可以將鐵線繞成
小的圓圈，以增加石膏的附
着力。

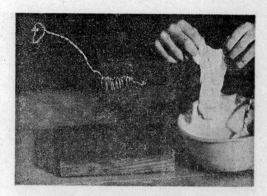

圖3-4　已繞成的鐵線骨架

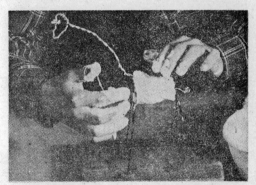

圖3-5　在骨架上敷加石膏

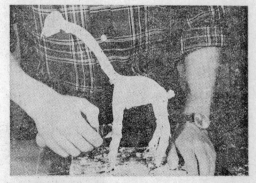

圖3-6　不平整的地方用小刀修飾

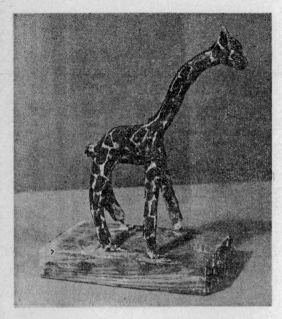

圖3-7 利用鐵線爲骨架製成的石膏長頸鹿，其表面可以着色，或糊貼絨毛，增加作品的趣味。需要底座的作品，應先將骨架和底座結合固定，然後再敷塗石膏。

圖 3-8 這個人像當中也有增強的骨架，否則很容易折斷，人像表面的光滑質地係用海綿沾水塗抹而得的效果。

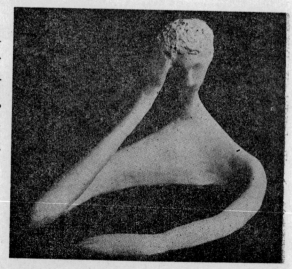

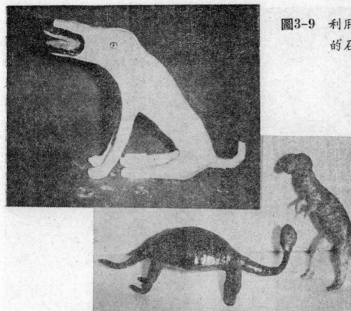

圖3-9　利用支架法構成
　　　的石膏怪獸。

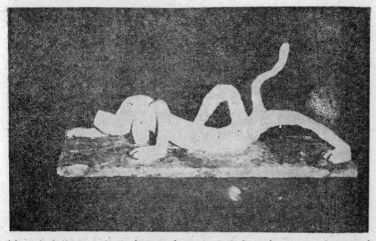

圖3-10　古生物也是一種好題材，製成之後，通
常要加以着色，效果更佳。

圖3-11　這件作品，充份發揮了支架法的長處，中心一個主架之外，四
肢及尾部伸展得誇張有趣。像這一類作品，如果不加支架，很容易折斷。

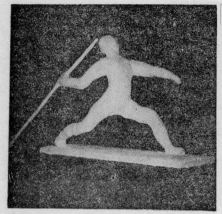

圖3-12　運動姿態，也是應用支架法的好題材，由於運動時四肢伸展，構成美感，取捨得當，則效果良好。

圖3-13　擊劍也是美姿之一，可取爲製作的模特兒。

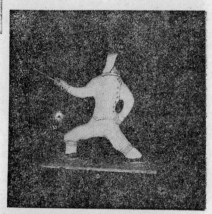

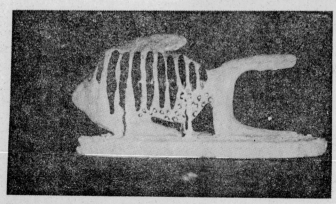

圖3-14　水族動物，也有不少可供作支架法的題材，魚類的游泳浮沈，支架可以表現出其活潑所在。

二、鐵網骨架

有些石膏作品，其體積相當龐大，如果製成實心的，所耗材料太多，而且重量也會太重，因此必須製成空心的。

空心的石膏作品，爲了增加強度，常採用鐵線網爲架構，鐵網的好處是便於圍成圓柱狀的體積，而且強度也夠，至於應用何種鐵網，那就要看作品的性質而定，大的作品可用網目較大而線較粗的，小的作品則可以用細目的鐵網。

石膏對鐵網的附着力比較差，所以在網的

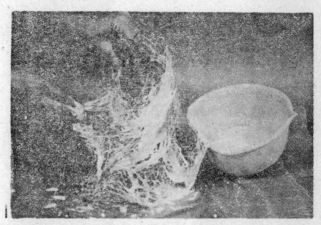

圖3-15　先把鐵網圍成柱體，用鐵線固定，再在網面披覆麻的纖維，麻類纖維，也可以醮上石膏漿之後披上。

圖3-16　鐵網經過一層披覆，待乾燥之後，再逐層塗佈石膏，以至成型。

表面，先要披覆某些材料，如麻類，玻璃纖維，紗布等，然後再塗佈石膏漿於其上，可以使施工容易快迅，而且效果良好。

圖3-17 這個頭像，不是採用鑄模的方法完成，而是應用鐵網做骨架，經過披覆之後，逐層敷上石膏，整修成型的。

圖3-18 這個人像，高度有七呎半，看起來有些像石刻作品，其實是一件石膏製品，而且是中空的。如此大的體積，其中堅部份，一定需要網狀的骨架。

三、片狀骨架

有些石膏作品，係由片狀構成，這類作品，尤以現代者較爲常見，其目的在強調空間的支配，通常以金屬爲材料者居多，但若以石膏製造，可以得到很特殊的視覺效果，圖3-19卽爲一例。由於石膏的強度有限，構成薄片幾不可能，但若能事先找到適當的增強骨架，則仍可達成目的。這類骨架，多以鐵絲網或金屬薄片爲材料，取到適當的寬度，先依造型的需要，將鐵絲網或金屬片撓曲成所需的形狀，加以披覆纖維，然後敷上石膏漿，待乾燥之後，再用磨光材料作最後修整，可以得到相當完美的作品。

圖3-19　利用片狀骨架所完成的石膏作品。這類作品可以伸延佔據相當大的空間，其中係包以金屬網或金屬片，或以玻璃纖維布亦可達到目的，其法要先將骨架撓曲成所需的造形，然後再加上石膏漿並磨光修整使其成型。

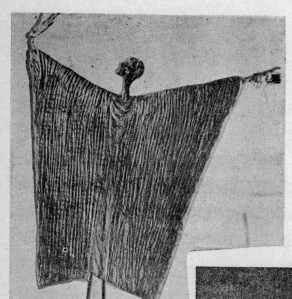

圖3-20　這個作品，製法與前述略有不同，它是先有一個較粗的金屬支架，然後再將片狀金屬網細紮其上，加以麻布披覆，上了石膏漿之後，在半乾時用梳子括出飾紋。

圖3-21　本作品係陳列於紐約現代藝術博物館中。作品由幾個半球體構成，此類作品，其骨架如以金屬片先敲成半球狀的增強物，則較容易達成目的。

四、柱狀骨架

有些石膏作品，需要細長的造形，應用鐵線，強度仍不足以支持，則須採用強度更大的增強物，作為中心支柱，可作支柱的材料頗多，如鐵條、鋁條等，有時由於金屬的重量太重，則可以採用金屬管以減低重量，圖3-22係陳列在紐約現代藝術博物舘中的一件石膏作品，其高度達65英寸，似這類特殊的作品，不但增強物的強度要夠，而且不能太重，太重的骨柱將使作品中心不穩而致傾倒，因此採用鋁管為支柱是最適當的方法。

除了金屬材料之外，如木條、竹條等也可以用作石膏製品的支柱，有時尙可應用竹、木等的不同特性，製作出饒有趣味的作品。

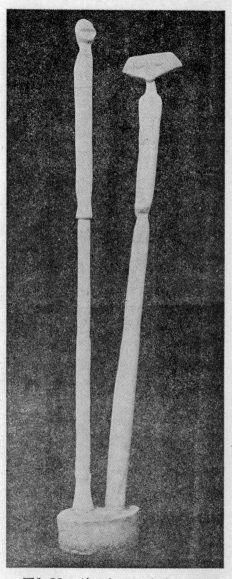

圖3-22　利用金屬管為骨柱的石膏作品。

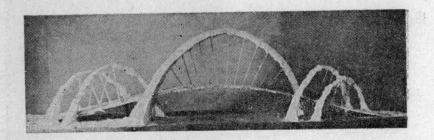

圖3-23　上圖是利用竹條的
可撓性，先彎曲成骨柱，旁
邊再繫以粗線以固定其弧
度，然後再敷上石膏，構成
一幅「橋」的作品。

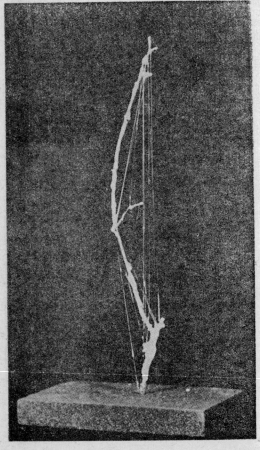

圖3-24　左圖是採用一簇樹
枝，除去雜蕪，留下具有造
形美的部份，以線條牽引使
呈現有力的弧形，再敷上石
膏漿，成爲一件富有趣味的
作品。這類作品完全是順材
料的特性而「因材造形」
的。

五、汽球的應用

　　有許多球狀而中空的作品，可以巧妙地運用汽球的特性來作為墊架。汽球可有許多不同的形狀，如圓形、橢圓形、梨形、臘腸形等，視作品的需要而定。選擇到適當的汽球之後，將其吹大，通常先用紗布醮石膏漿敷上第一層，把整個球體包圍好，保留一小孔，準備最後放氣之用。圖3-25 表示吹好的汽球，在其上敷石膏布。圖3-26示敷完第一層石膏布之後可以依造形的需要加添凸出的部分，待石膏乾燥均勻之後，用針在保留的小孔上扎破汽球，放出空氣。圖 3-27 表示這類作品也可以附加鐵線的腳再裝繪而成甲蟲。

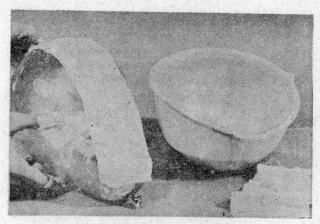

圖3-25　在已充氣的汽球上敷石膏布。

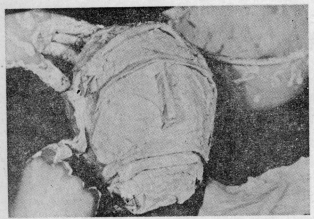

圖3-26 利用石膏
布做摺紋，使有突
起部分，然後再加
敷石膏。

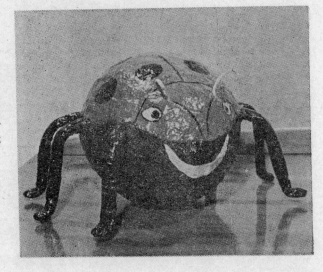

圖3-27 以汽球作
空心圓形墊架，然
後再加鐵線作脚部
的支架。

圖3-28 利用汽球做襯架而完成的頭像——蒙難者

六、紙坯和紙盒的運用

紙坯 (Paper Mâché) 也是常用的石膏製品的襯架，因為紙張隨手可得，運用方便，而且質輕價廉，故為手工業者所樂用。紙坯的做法有許多種，有的係用紙漿製成，先將碎紙泡水攪爛，然後以紙漿成型，待乾後就可以將石膏漿敷於其上，圖 3-29 即屬於此類。但也可以利用碎紙和漿糊一層一層黏貼成型，然後再在外表加石膏，圖 3-30 即屬於此類。

至於紙匣，也可應用作襯架，一般說來，長方形的牙膏匣等較為常用，紙匣的強度頗佳而且是中空的，所以製成的作品是中空的，因此其重量也相當輕。

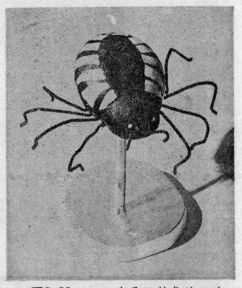

圖3-29　紙坯為骨架製成的蜘蛛

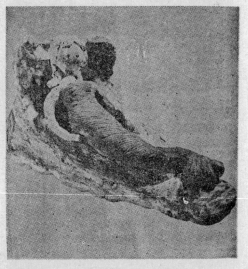

圖3-30　紙坯為骨架製成的美人魚

圖3-32　下圖馬頭，是應用兩個紙匣爲骨架，兩個匣子的一端各剪成 45°，然後套在一起，成爲馬頭的雛型。再在其外敷上石膏布，加以必要的裝飾而成。許多很平凡的材料，運以匠心，可以成功很有趣味的作品。

圖3-31　上圖是利用鮮牛奶的紙盒爲骨架，醮上石膏漿之後，再添加塊狀的石膏，待凝固之後着上不同的顏色，而有特殊的效果。

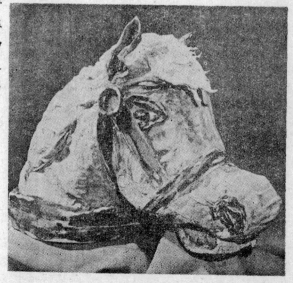

七、其他材料作骨架

除了以上所介紹的方法
之外，尚有許多材料可以用
作石膏製品的骨架，這就要
靠個人的匠心獨運，應用得
巧妙，其效果常出人意料，
圖3-33是利用一個玻璃瓶為
骨架，敷上石膏加上四脚和
裝飾之後，成為很有趣的玩
意，類似的瓶子或塑膠瓶種
類很多，利用其固有的造
形，發揮想像力，就可以造
成不少作品。圖3-34是利用
泡利隆的球，外敷石膏漿而
成傀儡的頭部，泡利隆是新
的材料，質地很輕，是相當
理想的骨架材料，如果強度
不夠，可以在中心穿以鐵絲
來增強。

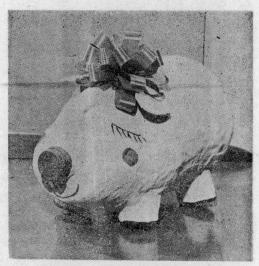

圖3-33　利用玻璃瓶為骨架製成
的小豬。

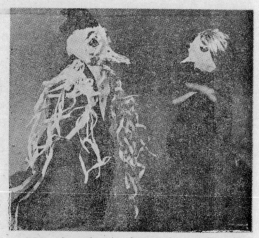

圖3-34　利用泡利隆球外加石膏，製
成人像的頭部。

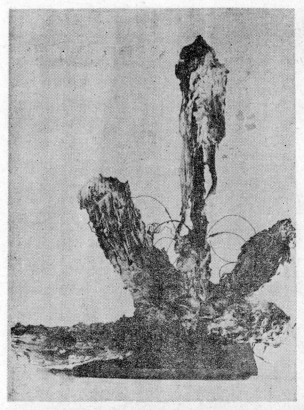

圖3-35 左圖是利用漂木爲骨架，結構完成後，在其上敷石膏漿，得到非常特殊的效果。

圖3-36 下圖是利用牙籤爲骨架，幾根牙籤沾上石膏漿之後，任其凝固，然後再逐一結合成爲效果特殊的作品。

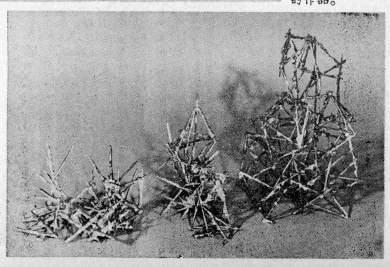

圖3-37 這是華府一座教堂的內景，在建築物骨架之上敷以石膏，呈七層音波反射狀，純潔而美觀，由此可見石膏的用途是可小可大的。

圖3-48 這是一道牆，內部是水泥，外部敷石膏，方形的孔隙則飾以有色玻璃，這表示石膏材料和建築藝術的結合。

第四章　混合法

所謂混合法，是指材料的混合。石膏本身是比較單純的材料，變化有限，在運用時，如果能夠和其他材料互相配合，也就可以擴展它的範圍。由於石膏的強度比較脆弱，常需借助補強的材料來增加耐力，這些補強的材料，除骨架被包在作品之內無法產生視覺效果外，如以纖維物混合在石膏漿液之中，常會產生一些特殊的造形效果，如麻纖維、棉纖維、玻璃纖維以及各類麻布、紗布等。再如利用石膏凝結的特性，在石膏未凝結之前，加入某些特殊的材料，也可以產生許多不同的效果，在平面造形方面，如在石膏面上嵌以各種不同的彩色玻璃片、陶瓷片、石片、甚至一些帶有現代意味的機械零件等等，這類可嵌鑲的材料，種類可以說是毫無限制的，運用之妙，在乎個人如何發揮其創造力了。再如欲求作品在視覺上有特殊的效果，有時可以在石膏漿液中滲入不同色彩或粒狀的粉末材料，尤其以石膏為雕刻作品時，其效果最為突出，因為可以製造不同的質地效果，此類滲入的材料，如沙粒、大理石碎末、咖啡渣、各色碎石末、發泡劑、水泥等等，這些碎末加入石膏材料裏面，當石膏凝固後，加以雕刻施工，常會產生不同的質感，例如加發泡劑之後，石膏的孔隙增大而有海棉樣的效果，加入咖啡渣的石膏，則產生許多帶有褐色的斑點，加碎石粉末的石膏，因所加料色澤的不同，而有各種岩石般的不同效果，凡此種種，均是將石膏材料加以活用，擴大它的功能。以下特介紹數種混合方法，至於舉一反三的功夫，則有賴讀者去

發揮了。

一、石膏與纖維的混合

石膏和纖維的混合，可以產生各種不同的視覺效果，圖 4-1 是先以鐵線做成骨架，再以大麻纖維浸入石膏漿中，當纖維吸飽石膏漿之後，取出敷於鐵線骨架上，待其凝固，如此經過數次，作品已見雛形，最後一次的施工，應注意作品的細節，如火焰的上升方向，頭髮下墜的方向等等，都應加以把握，這個標題為「生火」的作品，神態非常生動，這類作品，是視材料的特性而加以發揮，很值得我們借鏡。

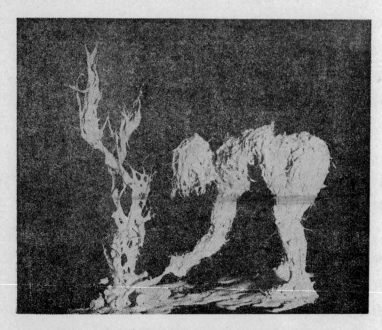

圖4-1　石膏漿混合大麻纖維產生的特殊效果。

圖 4-2　右圖也是利用麻纖維所完成的作品，石膏凝固之後，有如隨風飄起的感覺。

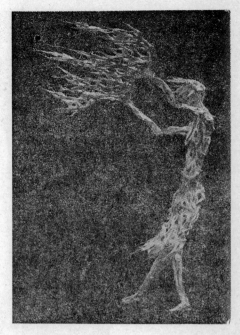

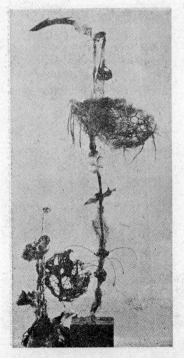

圖4-3　左圖以樹枝，鐵線和鐵網結成骨架，再以纖維材料沾以石膏漿敷於其上，構成這幅頗為奇特的造形。

二、石膏與布料的混合

石膏和布料的混合，有現成的商品，也可以由自己製造，商品的名稱叫做「石膏繃帶」，也就是外科醫師用以固定傷患者，石膏繃帶遇水潮濕，但石膏附於布上並不脫落，當布潤濕時可以任意包裹成型，但當乾了之後，即呈固定。利用這種特性，可以製造許多作業，由於石膏布在潮濕時可以圈曲折疊，固定之後可以產生特殊的效果。通常石膏布的作品，需要一個大略成型的心材，

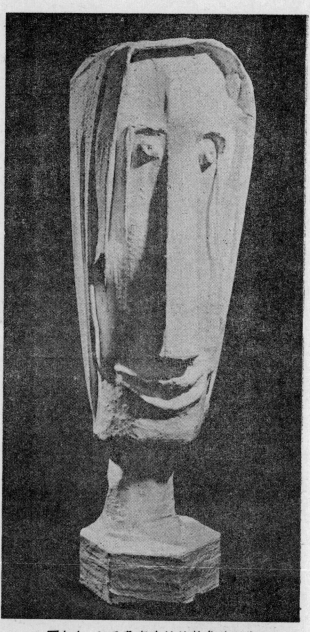

圖4-4 以石膏布爲材料製成的頭像

石膏沿着那個心材包裹起來，　很快就可以製成作品，　心材可以是實心的，也可以是空心的，通常都採用質地輕巧者為宜，如泡利隆、紙坯、汽球、塑膠壳等等。石膏繃帶的售價較高，因此可以自製代用品，其方法可取紗布繃帶拉開之後，將石膏粉撒於其上，然後引水潤濕，也可以先調和少量石膏漿，然後將紗布浸入其中，待浸透後，取出即可作業。

圖4-5係將一塊石膏繃布剪下後，將其置入水盆中潤濕。圖4-6顯示將已潤濕的石膏布包裹在一個空心的球體上，可能是一個汽球再加上一個圓形紙筒，如此包裹數層，待其凝固後，即有相當的強度。

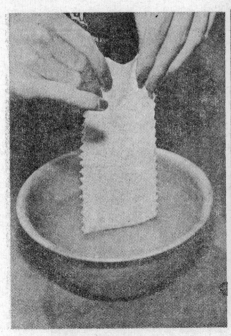

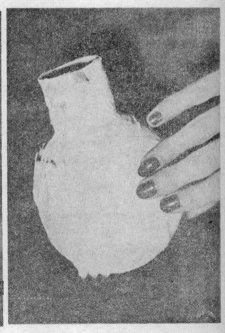

圖4-5　石膏布浸水情形　　　圖4-6　已浸濕的石膏布包
　　　　　　　　　　　　　　　　裹在球體上。

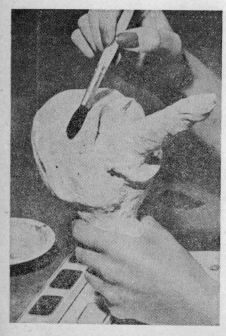

圖4-7　前述已裹上石膏布的球
體，加上凸出的長鼻，就成了有
趣的頭像，由於紗布尚留有布
紋，可以用毛筆醮石膏漿塗佈其
上使其感覺均勻。

圖4-8　下圖係學生在工藝
教室中，以石膏布為材料製
作人像，這是最後的着色階
段。

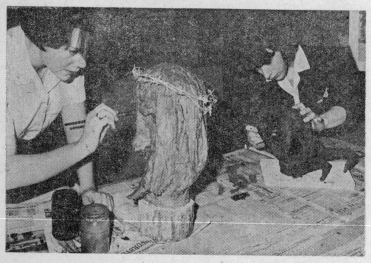

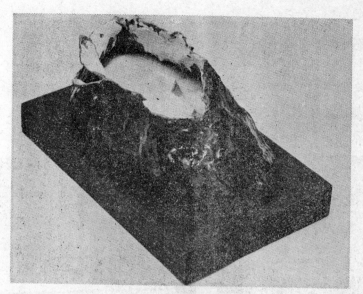

圖4-9 石膏布可以製成如空殼般的作品，效果很是特殊。

圖4-10 人像的衣服顯然係應用厚的石膏布折叠而成，
旣有真實感又可節省時間。

三、石膏與玻璃混合

　　圖4-11是石膏和花紋玻璃混合作業的一個例子。以石膏作為墊底，當石膏將要凝固時，把帶有色彩及花紋的玻璃嵌鑲其上，可以製成有浮雕風味的掛屏。

圖4-11　石膏和玻璃混合。　　　圖4-12　石膏和碎石的配合。

四、石膏與碎石片混合

　　圖4-12是石膏和碎石片的配合，製作此類作品，背面最好尚要墊一

塊襯板，板面粗糙者較佳，使石膏能堅固地吸附其上，利用碎石不同的色澤，可以配成美觀的圖案。

五、石膏塊的應用

　　圖4-13是比較特殊的一種作法，圖中突出的旋紋，是先以模鑄法鑄成有螺紋的石膏塊，乾後將其敲碎，再嵌進半凝固的石膏漿裏。

圖4-13　石膏塊與石膏漿混合。

六、石膏與木版的混合

圖4-15是幾塊木版和石膏的混合作品，有的木版沒有切割，有的木版已經鋸切成花紋，以不同的角度叠成不同的層次，表面上再敷以石膏漿並彩上顏色。

圖4-14　木板和石膏混合的作品。

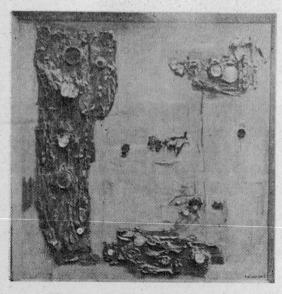

七、石膏與金屬物的混合

圖4-14中突出的大大小小的圓形物，是類似銀質的金屬，在構圖上彼此呼應。襯底的則為白色和有色的石膏。

圖4-15　金屬和石膏混合的作品。

八、石膏和新聞紙的混合

　　將石膏漿刷在纖維板上待其硬化，取新聞紙和 液體膠 （ 樹脂糊亦可）混和後貼佈其上，有的平貼，有的皺成高低起伏，部分地區再塗上石膏，成爲一張頗具新潮風味的作品。 （圖4-16）

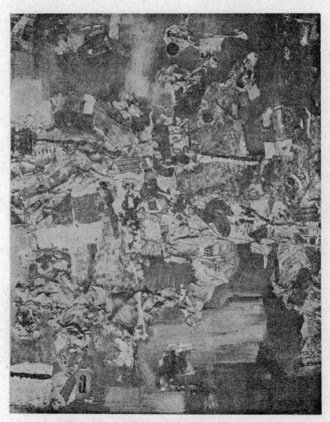

圖4-16　紙張和石膏混合的作品。

九、石膏和薄麻紗的混合

　　圖4-17是應用大小不同的薄麻紗，貼佈在石膏板上，貼佈的時候先將麻紗浸入石膏漿中，取出後舖放於底版上，這幅作品的趣味，是在縱

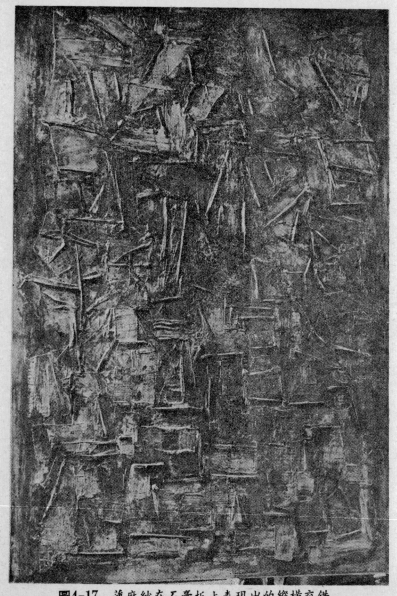

　　圖4-17　薄麻紗在石膏板上表現出的縱橫交錯。

横交錯的皺紋上，表面擦上銅絲，很有古拙的風味。

十、石膏與雜物的混合

圖4-18由四層木框構成，木框的底部是石膏，然後將各種不同性質的金屬廢物塡塞其上，使其凝固，表面塗以黑色。標題爲「層次」。象徵着時代的不同，或社會間的階級有別。

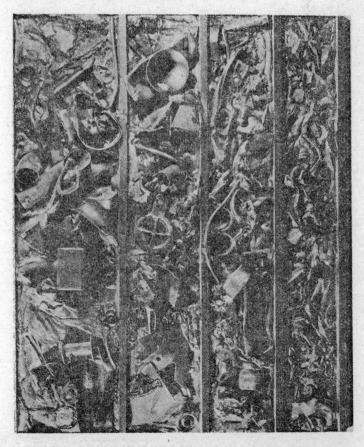

圖4-18　以石膏凝固不同的雜物，象徵不同的層次。

第五章　雕塑法

　　雕塑是一系列的加工方法，可以施於各種材料上，硬的如鐵、銅，次者如木材、石材，軟者如石膏、泥土等，視材料的不同，所應用的工具和技巧則大不相同。一般說來，自原始材料上慢慢削減去不需要的部分，留下最後的造型者稱爲「雕」；而以某一軸心爲主體，慢慢在主體上增加材料而至成型者稱爲「塑」。石膏是旣可雕，也可以塑的材料。在雕的方面，主要是將石膏製成塊狀，一如石材或木材，然後使用刀、鑿、銼、鑽等工具，在塊狀體上加工，以迄成爲所設計的造型。由於石膏性質脆弱，爲了增加強度，石膏塊的中心常可加添補強物，如鐵筋、鐵網，天然或人造纖維等。至於塑的方面，主要在利用石膏的可塑性，和流動性，不過石膏具有可塑性的時間相當的短，只限在將凝固前的一段時間內，所以在應用時需要相當的技巧。因此大家多採取間接的方法，先用黏土塑成造型，再以翻模的方法製成石膏的成品，在這方面，石膏漿的流動性就大派用場，它可以深入縫隙，鉅細無遺，所得的成品是與原塑者無異，因此石膏成爲塑造的重要材料之一。

　　「塑」是一種「加添」的作業方式，加添的方法可有許多，如果將一個單元造形重覆灌鑄，逐件予以組合聚加，亦不違反原則。因此近來採用這個方式創作者亦不屬少數，石膏尤其適合此類作品，因其灌鑄容易，組合省時，故爲許多工藝家所樂用。玆將應用石膏爲材料的各種雕塑方法介紹如下：

一、雕法

石膏的雕法是先將石膏調製成漿，然後注成石膏塊，待石膏塊凝固時，使用雕刻工具如刀、鑿、鉎等，直接在石膏塊上施工，通常先在石膏塊上繪出草圖，再以工具雕去不必要的材料，或在其 上刻出 花紋等等，其方法又可分爲：

(1)**浮雕**：事實上就是較淺的雕刻，作品多爲半立體，其深淺的程度視作品的大小而定，通常大的作品刻劃較深，約在2～3公分左右，小的作品，半公分的深度已足，圖5-1係製作一塊圓形浮雕的石膏塊的第一步驟，選擇適當大小的圓形盆子，調製石膏漿的半量傾入盆中，待石膏凝固時，在其中加鐵網以增強度，(圖5-2) 然後再鑄另一半的石膏。石膏板製成之後，再按圖案施工。

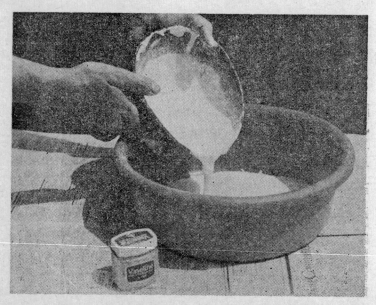

圖5-1 盆內塗脫模劑，先鑄成圓形的一半。

圖5-2 當中加鐵網作補強物，再鑄另一半的厚度。

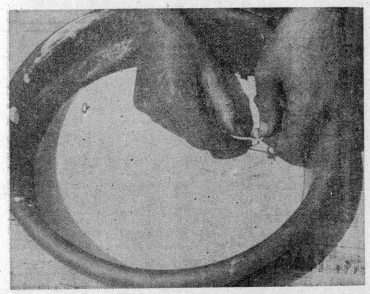

圖5-3 當另一半石膏將凝固時，迅速把預先準備的螺絲掛孔插進石膏中，以作懸吊之用，為了避免掛孔脫落，可在其根部繞上一些鐵絲，增加深入石膏的接觸面。

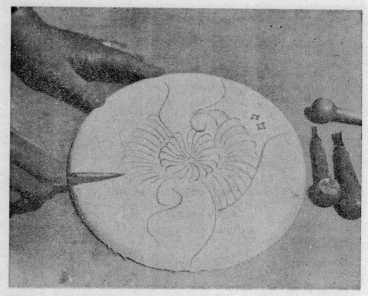

圖5-4　將設計圖樣用鉛筆繪於石膏板上，然後用各類雕刻刀在其上施工，當輪廓深淺刻出之後，如果表面不夠平整光滑，可以利用細砂紙輕輕打磨，獲得良好的效果。

(2)圓雕：所謂圓雕，也就是立體雕，雕刻施工於材料的六面，比之僅施工於材料的一面的浮雕要來得複雜，因為要顧到六個面的彼此關係，也就是說，從各個角度來觀察作品，它都要合乎造形的原則，一般作者，在製作圓雕時，常對正面特別注意，而疏忽了側面、背面或頂面，如以人物的雕刻為例，人物的面部表情固然重要，而人物姿態的舉手投足之間，則有賴側面、背面甚至頂面的表現，倘若其他各面表現失敗，正面如何維妙維肖，也不能算是成功的作品。

圓雕的設計圖，通常需要三視圖，也就是正視、側視和頂視，將三視圖繪於材料的三面，雕刻出初步的輪廓，然後再及於細節。茲將主要步驟，圖解簡介如下（圖5-5～5-12）。

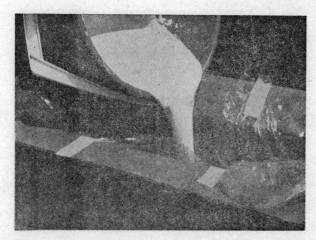

圖5-5　利用舊瓦楞紙箱，四周圍以塑膠膜，即可傾注成方形石膏塊。

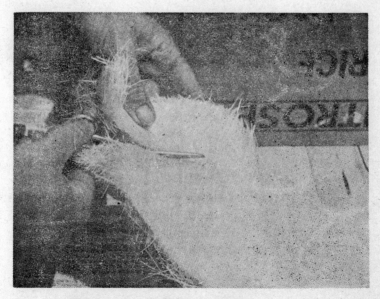

圖5-6　加入玻璃纖維作補強物。

圖5-7 在瓦楞紙箱的當中打一個洞，伸進一條鐵心，鐵心四周先圍一層雖石膏漿的玻璃纖維，使鐵心和石膏結合得更牢固，然後再傾注另一半石膏漿，及加添補強的玻璃纖維，但需注意不可浮至表面。

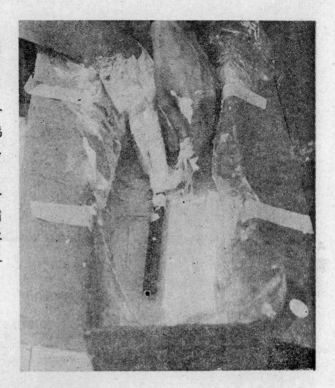

圖5-8 石膏凝固之後可以將瓦楞紙匣撕破，取出石膏塊，圖中可見伸出的鐵心，準備和作品的底座相結合，底座需要另外灌鑄。

圖5-9　加鑄底座的方法，大致和上述步驟相同，爲了使結合牢固起見，底座中亦可以加入補強纖維或鐵絲網，待凝固之後，撕去紙匣卽得如圖的雕刻外坯。

圖5-10　將作品正面和側面的草圖用鉛筆繪於坯材上，卽可着手雕刻，通常先用較粗的工具如鑿子等除去大部分不需要的石膏塊。

圖5-11　再用較細的工具如銼刀、小刀等刻出作品的細節。

圖5-12　當作品的細節刻出之後，再用最細的工具刻出作品的眉目表情等，最後以細砂紙打磨表面。

圖5-13　較小的作品，可以利用飲料紙匣，鑄成石膏塊之後撕去匣殼，然後再以小刀、砂紙等工具加以雕刻，此類作品，很適合初學的青少年製作。

圖5-14　這一類作品，也屬圓雕，但在造形上和前頁者大異其趣，是屬於非具象的流線造形，主要在表現簡單的線與體的美。

　　兩個作品，在體積和形狀上一輕一重，一個細柔一個矮壯，可收對比的效果。

　　作品的表面，須要用最細的砂紙加工，以求其光滑，兩個面交接處的線條務求連續，不可折斷，石膏的潔白也不可污染，方能得到最佳的視覺效果。

圖5-15 左圖爲另一種的流線造形，作品的曲線彼此呼應，構成活潑的律動。

　　爲避免損壞，當中應加補強材料。

圖5-16 右圖的作品其標題爲「鳥」，可見利用流線的造形，依舊可以具有象徵的性質。反過來説，複雜的具象題材，經簡化後仍可表現其韻味。

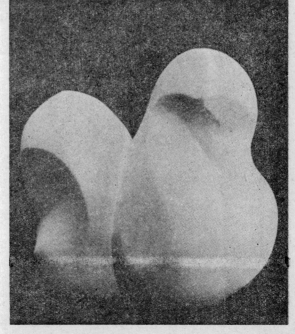

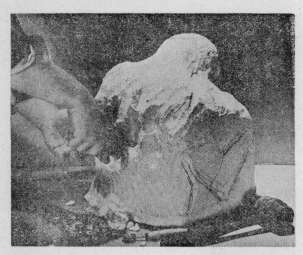

圖5-17 為了使石膏純白的色澤有所變化，可以在石膏中混入一些有色澤的粉末材料，如碎石子、磚粉、黑砂、大理石碎等，圖為已混合其他材料的石膏塊在施工中。

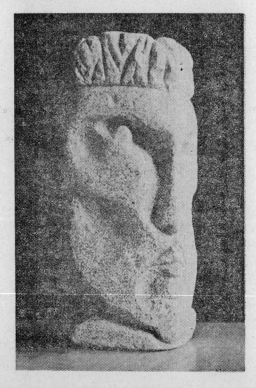

圖5-18 右圖係加了其他粉末材料的石膏塊，經施工後所得的成品，圖面上可以看出粗細不同的有色顆粒，增加了特殊的質感。

圖5-19　另一種改變質感的方法，係用適當的工具在石膏上表現出紋路來，右圖作品的身體和頭髮其質紋和光滑的面部構成強烈的對比。

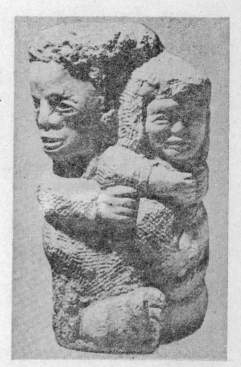

圖5-20　左圖係在已完成的作品上，以噴槍將有色的油漆，有疏有密地噴洒其上，表現出另一種不同的風格。

(3)**透雕：** 透雕和前述方法的不同，顧名思義是刀具穿透了材料，此法最常見於木料雕刻，尤以寺廟建築爲最。石膏材料當然也可以透雕，但在施工時則要非常的小心，因爲它的強度有限而且甚脆，一不留心，則前功盡棄，圖5-19及5-20卽爲石膏透雕一例，但5-20作品尙未完成。

圖5-19 右圖係石膏的透雕作品，表面漆上黑色，帶有金屬的感覺。

圖5-20 未完成的透雕作品，可以看出工作進行的細節。

(4)**凹雕**：將圖案設計在石膏板上，然後用工具把線或面刻陷在版面之下，再將整個版面滾過有色油墨，凹陷的地方則保留白色，使成別具風格的作品，圖5-21及圖5-22均為凹雕的作品舉例，這個方法常被應用於製作版畫。

圖5-21　凹雕作品，圖案呈空白。

圖5-22　石膏版凹雕而成的版畫。

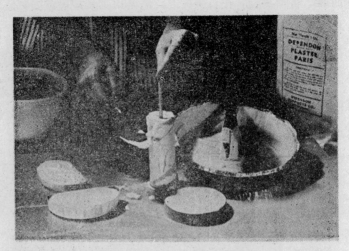

圖5-23　這是製作石膏版畫的另一種方法，取圓紙筒作
模，灌進石膏作成圓滾，再在滾上設計圖案及凹雕。

圖5-24　將雕好的石膏滾子，在墨盤上滾過，使滾上沾有
油墨，滾印於卡紙上，即成作品。有時可在石膏滾表面先
刷上一層洋干漆，以避免吸取過多的油墨。

二、塑法

　　「塑」和「雕」在方法上大致是相反的，塑是將材料逐步累加，以至成形。在材料的應用上，可塑性愈佳者，在造形時愈方便，石膏調成漿後，自液體至固體的中介時間裏，有一段是含有可塑性的，但是時間不長，通常只有幾分鐘，要在這麼短的時間內直接用塑的方法完成作品，當然不容易得到細緻的，所以多借助泥土先塑成原型，用間接的方法來完成作品，茲分述直接和間接的塑法如下：

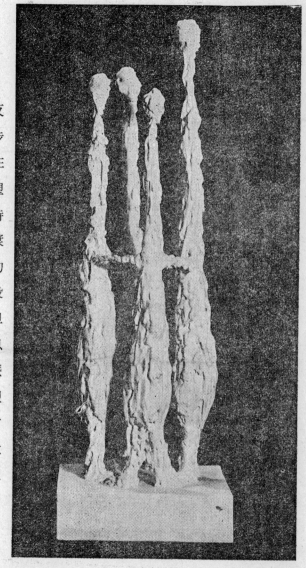

圖5-25　利用石膏漿瞬間滴塑而成，標題「團結」。

　　(1)直接塑法：利用石膏瞬間的可塑性來完成作品如圖5-25是將石膏漿一滴一滴凝固於骨架上，這類即興作品，需要相當美學素養，因爲作

圖5-26　上圖是將石膏調漿傾注於木框上，待石膏將
凝固時，用很快的手法，在其表面攪動而構成圖案。

品的造形，事先頗難設計。

(2)間接塑法：由於石膏的可塑性期間太短，比較精細的作品，很不
容易在短期之內完成，因此必須採用間接的方法來製作，所謂間接塑
法，就是利用別的材料先塑造成型，然後翻模，塑造的材料必須可塑期
長，能夠慢工細活地工作，而且允許一再的修改，這類材料，最常見的
應屬黏土，或雕塑用的油土。

不論平面或立體的作品，均可先用黏土或油土來成型，待塑造完成
之後，再以石膏爲材料翻成模殼，再由模殼鑄爲成品，這種工作法，要

經過三次手續，因此是間接的成型術。

　翻製模殼所應用的石膏，視模殼的要求而定，如果需要複製的次數多，或需承受壓力較大者，通常採用硬化後強度較大的石膏，陶瓷業生產用的模殼多採用這類石膏。倘若對強度要求並不很高，則可採購藝術用的 β 石膏，將石膏調漿之後，傾注在黏土原模上，待硬化後即可獲得石膏模殼。模殼鑄成之後，再以石膏漿注入模殼中，即可得到石膏的成品。當然，除了石膏之外，別的材料亦可灌注，例如泥漿或塑膠漿均可利用石膏模殼製成泥土或塑膠的成品。

　間接塑法，製作的過程比較複雜，它必須經過塑模、翻模和灌鑄三層步驟，但其成品則較以

圖5-27　上圖是以麻的纖維，沾了石膏漿，在石膏尚未凝固之前，直接附貼於骨架之上，這是應用石膏直接塑造的另一實例。

石膏直接塑造者為精細，由於作品的造型不同，間接塑造又有以下不同的方法：

（甲）單模法：單模卽指製做作品時，所應用的模殼，只需一塊卽可，利用這單一的模殼，就可以把作品翻製出來，這一類的作法適用於平面或較淺的浮雕作業。如圖5-28和圖5-29，均是以牛爲主題的作品，作者先將原始的圖樣以速寫方法繪成設計圖，決定作品的厚度之後，卽可據以準備油土的數量，以鐵滾將油土輾平，其厚度約爲一公分，然後以刻刀削去邊緣使成圓形，再依圖案將輪廓線，以刻刀粗略繪刻其上，依照圖樣需要添增泥土或挖削凹陷部份，逐漸修改終至成形，單模的作品，應儘量避免「模角」的產生，也就是要避免脫不出模的情形產生。其製作主要步驟圖解如圖5-30～5-35。

圖5-28　單模法泥塑的原模。

圖5-29　原模上儘量避免有「模角」。

圖5-30　泥模塑成之後，準備翻成石膏模殼，故在模的四周加上木框，通常以兩個L形的木框來湊合較為方便，以釘子固定之後，為防止石膏漿自木框的縫中流溢，故在縫上絢以油土塗塞為佳。

圖5-31　框架完成之後，由於木材易與石膏結合，故在框架四周及底板上，均須塗以隔離劑。常用的隔離劑以凡士林為多，如太稠可以略加松節油稀釋，油土本身已有油質，可以排水，故不必塗佈凡士林，以免細緻部分為凡士林所填塞。

圖5-32 塗佈隔離劑之後，即可調和石膏漿傾入木框之內。當石膏漿傾滿之後，可將框架輕頓數下，讓漿中的氣泡浮升消失，待石膏發熱，表示結晶告一段落。

圖5-33 石膏凝固完成之後，即可脫模。脫模時，可先拔去木框上的釘子，然後將兩個L形的框子拆開，翻轉模殼，拉起油土的原模，即得石膏模殼。模殼上下端的缺口，乃方便取出成品而設。

圖5-34　鑄成的模殼，如發現有瑕疵，可用油土加以修補，塗上隔離劑之後，把模殼上下缺口，亦用油土填好，即可進行灌注成品，石膏漿的調法與以前所述相同，成品凝固之後，可自模殼的缺口處下手翻起，圖為石膏模殼，和鑄出的成品。

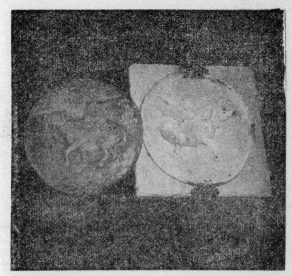

圖5-35　鑄出的成品，可能尚有若干瑕疵，則可調些較濃的石膏漿填補於凹陷之處，其凸起或粗糙的部份，則可利用小刀刮削，再以砂紙磨平，但須選擇細的砂紙並小心從事，以免破壞作品的表面，製好的石膏成品，表面尚可著色。圖為已完成的作品。

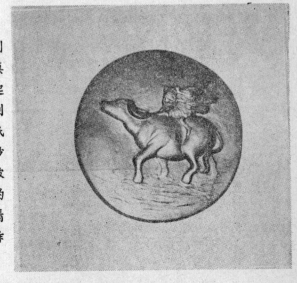

圖5-36　胸像的木材支架。

圖5-37　支架上繞以草繩。

（乙）雙模法

比較複雜的作品，尤其立體造形，應用一個模殼，絕對沒有辦法翻製成功的，因此必須增加模殼的數量，最常見的是應用兩片模殼，故稱雙模法，此法用在人物胸像方面尤爲多數。茲以胸像爲例，說明雙模的間接塑法。

由於胸像的體積相當大，通常在塑造泥型之先，都先以木材釘製支架，見圖5-36，然後再以草繩等繞在支架上以構成作品的內心，繞草繩的作用有二，其一在節省油土，其二可使塑上去的泥土有所附着，見圖5-37。其他步驟，圖解如5-38～5-61。

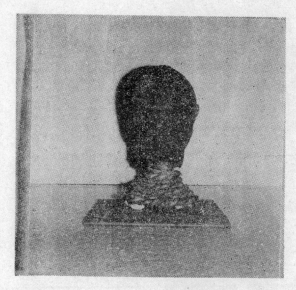

圖5-38　當草繩等把作品的內心繞成之後，即可依據速寫圖或照片等，將油土一層層堆積上去，構成作品的大致輪廓。

圖5-39　胸像的輪廓構成之後，進行面部的細部塑造，必要時可應用各種塑造的工具，來完成五官的造形，尤其眼部、口部等表情細膩，需要較精細的工具來幫助。

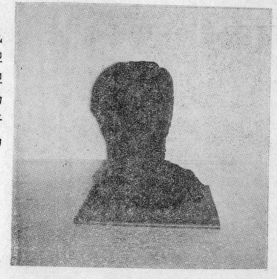

圖5-40　泥土原模塑成之後，即可着手翻製二片式的石膏模殼。因此必須在原模上劃出分模線，再用隔離片分隔成兩部分，該片可用＃30鋁板剪成，大小約 2 × 3cm.

圖5-41　將隔離片插入油土原模中，深度約0.5cm左右，由於人像是藝術模型，最後常將石膏模殼破壞而取出作品，所以分模線多採前深後淺的形態，即人頭的後面模子較淺，以便在脫模時，容易先自後部剝開。

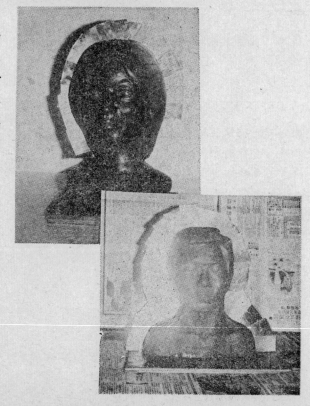

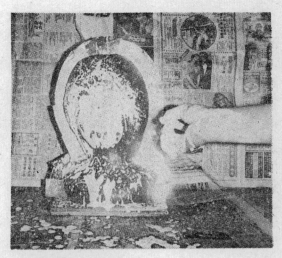

圖5-42　分模完畢，應在隔離片上塗凡士林作脫模劑，否則石膏將與鋁片結合。然後調石膏漿，以手指彈洒於原模上，工作場四周最好鋪上舊報紙，便於清潔。石膏漿應稍稀，易於深入細部。

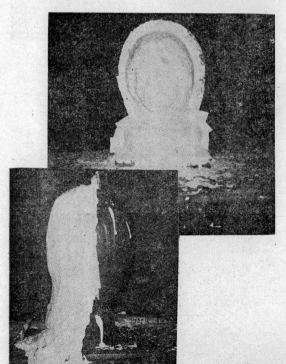

圖5-43　彈洒的石膏漿佈滿原模之後，可再調較濃的石膏漿塗抹在第一層之上，此時石膏漿若太稀，容易流動而不能固着。

　　繼續塗抹石膏至所需的厚度，通常約為1.5～2cm. 然後等待石膏凝固，再拔除隔離片。

圖5-44 拔除鋁的隔離片之後，將第一片模殼邊緣用刀修平，再分別在模殼的邊緣上作三或四個齒槽，以備將來作第二片模殼時相楔合。此時第一片模殼已告完成，別忘了在其邊緣塗上凡士林，準備製作第二片模殼。

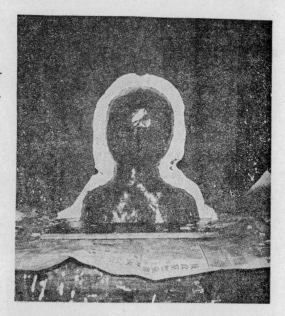

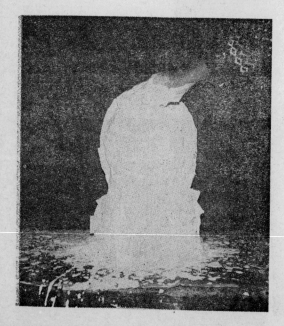

圖5-45 第二片模殼製作的方法和第一片相同，先用彈洒，繼以較濃的石膏漿塗抹至所需厚度即可停止。

圖5-46 前後兩片模殼製成之後，可用小刀將邊緣略作修整，使接縫出現，以便將來脫模時容易識別。

為使模殼凝得結實，最好等待一兩天，石膏完全硬化之後再行脫模，比較不易破損。

圖5-47 脫模的方法有很多，自底部分開是比較不易損壞模子的一種。

其法係以鋸子，將原始的木材支架底板一鋸為二，拔去釘子，底板便先自動脫落。

圖5-48　底板脫落之後，露出原模的底部，可以看到原先捆紮的草繩和木條。

圖5-49　先把草繩自底部拉出，必要時可用剪刀將其剪成數段拉出。

草繩拉出之後，底部形成一大空洞，此時人像胸部的泥土，可以很容易就挖出來了。

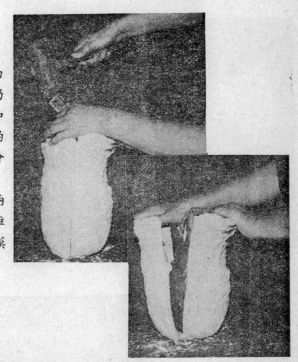

圖5-50 底部原模的油土清除之後，如模殼仍然粘合，可使用木塊和木槌，在胸像後一片的模殼上輕敲，模殼就會慢慢剝離。

繼用雙手放置在兩片模殼上，前後輕輕推動，使模殼逐漸和原模分開。

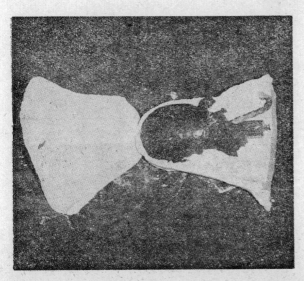

圖5-51 胸像後半的模殼已告脫離，但前半部尚仍然和油土結合在一起。這是因為正面造形比較複雜，有些部份形成模角，卡在石膏之內，所以不易脫出。這時要慢慢把油土挖起來，以免損壞石膏模殼。

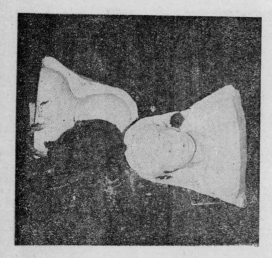

圖5-52 頭部的泥土挖取相當多之後，便可設法慢慢掀起面部的原模，但是下巴、耳朵等部份，是最不易工作的所在，應小心從事，以免把石膏模殼拉碎或破損。

圖5-53 遇有卡在石膏模殼裡的油土，最好不用挖剔的方法，那樣會越摳越緊，很不容易取出來。

可用一塊較大的油土在模殼上壓印，比較容易把油土的碎屑黏吸出來，如此可以處理得相當乾淨。

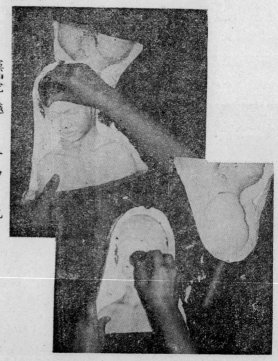

圖5-54 模殼清理乾淨之後，如欲灌鑄石膏漿爲成品，則應先塗肥皂水爲隔離劑，然後將兩片模殼楔合牢固，接縫處以泥土封塞，以防灌注時漏出漿液，最後再以繩索將兩片模殼綑緊，以備灌鑄石膏漿。

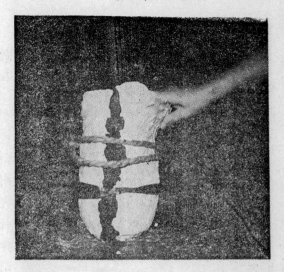

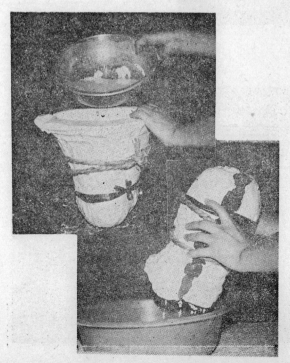

圖5-55 灌注石膏漿，自初層至完成，約須五、六次，每次灌入之後，應將模殼搖動，使能均勻吸收，再將剩餘漿液傾倒出來，待凝固之後，再灌次一層，如是至所需厚度爲止，通常約0.8~1cm.

脫模步驟按前述方法進行，如若脫模有困難，則逕將石膏模殼敲破，取出複製成品，加以修整即告完工。

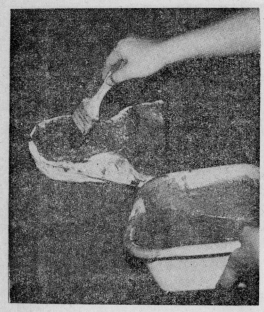

圖5-56　石膏模殼除可應用石膏漿為灌注材料外，由於保麗樹脂的強度勝過石膏很多，目前許多塑像，採用樹脂為材料者甚為普遍。其法亦係在模殼上先塗臘質隔離劑，再將樹脂調至適當濃度與色澤，加入硬化劑，塗佈於一片模殼之上。如樹脂太稀，容易流失，可酌加防流劑。

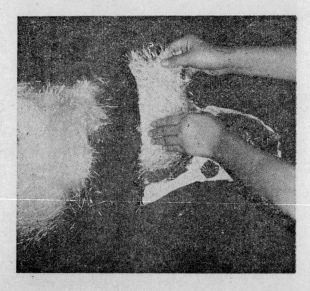

圖5-57　加玻璃纖維棉於已硬化的樹脂層之上，然後再塗佈另一層較稀的樹脂，讓玻璃纖維吸收樹脂液，硬化凝固之後與第一層結合，如強度不夠可再加一層，這是所謂的F.R.P.法。

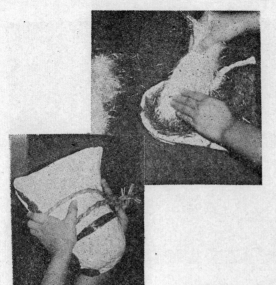

圖5-58　另一片模殼，也可以採用同樣的方法製成，然後將兩片已硬化的樹脂連同模殼組合在一起。在接縫處用長筆蘸已調好的樹脂液伸入殼中塗抹，使液體滲入縫中，再在其上補蓋一些玻璃纖維，加塗樹脂液，待其硬化。

圖5-59　待所有的保麗樹脂硬化之後，即可進行脫模工作。其方法視塑造物的形態而定，若原模形態圓滑，如圖中係胸像的後部，通常沒有突出的模角存在，用一般推力即可將複製品取出，而不必敲碎石膏模。

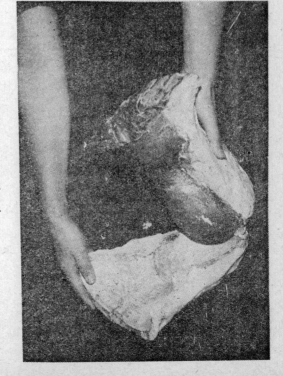

圖5-60 但若胸像的正面，通常有彎曲的耳殼，及突出的下巴及鼻子的孔穴等，往往卡住模殼，無法脫出，此時則須將模殼敲碎後取出作品，否則，就得考慮採用多模法，將模殼分得更細，以便複製更多的作品。

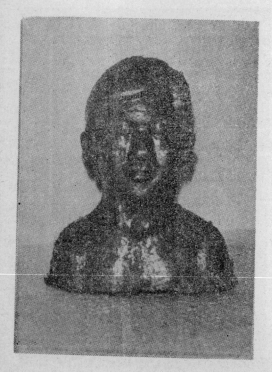

圖5-61 作品自模殼中取出之後，通常難免有小瑕疵，其材料若為石膏，則應以石膏漿液來整補，材料若為樹脂，則可取小量液體加硬化劑整補。

打光、上色（樹脂作品常有必要）之後，此運用雙模來間接複製的作品，即告完成。

（丙）多模法：有些作品，由於造形比較複雜，使用兩塊模殼根本脫不開，因此需要製作更多塊的模殼，通常在三塊至六塊之間，當然超過六塊的也有，但站在經濟的觀點，塊數越少，則越爲省工省時，圖5-62是一隻犀牛的造形，研究的結果，用二塊模絕對沒有辦法脫開，因爲倘若採用上下脫模的方法，犀牛角是個倒鈎，耳朵則斜向左右，（見圖5-63），上面那一塊模是拉不起來的。那麼採用左右脫模的方法，底下的四腿是四個結合在一起的圓柱，（見圖5-64）箭頭所指之處是凹入的部位，向左右是拉不開的，換爲前後脫模，情形亦復相同，而且頭部的問題也解決不了，因此這就需要多塊的模殼才能解決問題。其解決的辦法，詳見圖5-65～5-67。

圖5-62

圖5-63

圖5-64

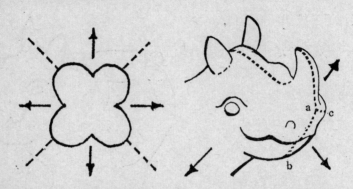

圖5-65　前述造形，經研究之後，繪出分模線和脫模方向，圖
中的虛線爲分模線，　箭頭所指爲脫模方向，　分模線經聯結之
後，可以得到模殼的形狀。

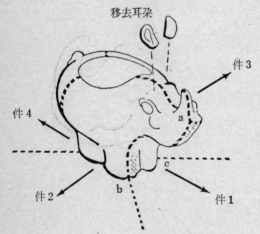

移去耳朵

件3

件4

件2　　　件1

b

圖5-66　分模線經聯結之
後，得到四件模殼，但是犀
牛的耳朵不包括在內，因爲
體積不大，可另外製模，或
用手工揑成，最後再黏貼上
去。

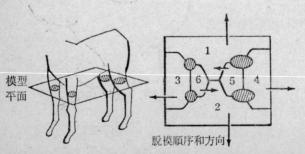

模型
平面

脫模順序和方向

圖5-67　這是動物
四脚分開的造形，
這類作品僅脚部就
需要有六塊模殼，
小塊的可以包在大
塊模殼之中，比前
述者又複雜一些。

　　石膏模殼的製作，和其用途有密切關係，有些模殼只使用一次便將其敲破，這類作品多屬藝術創作，完成之後不再希望複製。反之，有些作品其使用石膏模殼的目的，是希望能够一再複製，而且次數愈多愈好，工業生產方面尤其如是多模法就是應此需要而生的，因此在塑模和製模方面，需要考慮的技巧就比較多了。玆分別討論如下：

　　（a）脫模斜度：任何模殼如其凹凸線條呈垂直角（90°）時，在脫模時多少會有蔴煩，如果灌模的材料有膨脹性（如石膏）則蔴煩更大，所以在塑模時應考慮有適當的斜度，否則就要將殼分開爲二（圖5-68）。

　　（b）模角：有些作品其造形帶有稜角，或凹或凸，也會構成脫模的困難，如圖5-69～5-71。

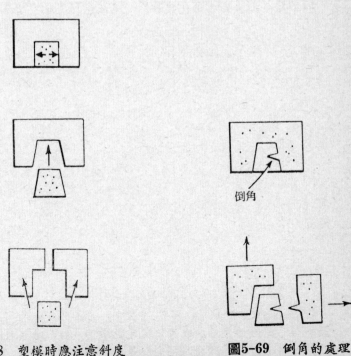

圖5-68　塑模時應注意斜度　　　　　圖5-69　倒角的處理

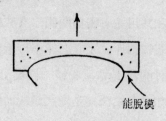

能脫模

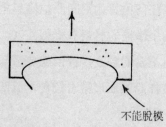

不能脫模

圖5-70　橢圓形的兩端，如處理得當，則容易脫模，如處理不當，則產生模角而把作品的兩端包住，脫不出來。

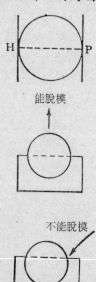

圖5-71　圓形的作品，從任何角度觀察都一樣，要能找出沿直徑的連續線，將球體分爲完全相等的兩半，方易脫模，如果劃線不平均，則一半容易脫出，另一半便會卡住而脫不出來。

（c）分模線：製作石膏模殼，到底應該在什麼地方分開，是很值得考慮的問題，在兩塊模殼分開的所在，繪出一條線出來，卽稱爲分模線，有經驗的工作者，所繪出的分模線，既可避免不能脫模的困境，又可將模殼的塊數減到最少。所以脫模容易和分割最少是畫分模線的二大原則。如圖5-72的人像如採上下分開，根本脫不出來，如採前後分開，則有脫模的可能。

倒角

圖5-72　分模線關係脫模的難易。

當模殼的塊數和分模線的大概位置決定之後，可以着手實際的分模工作，通常應將作品按心目中預定的分模線以水平位置平放工作枱上，必要時可墊以黏土如圖5-73，再以垂直錘檢查垂直方向是否和水平方向構成模角，阻礙脫模，如圖5-74，如發現不妥，可以略加調整角度。其餘步驟見圖5-75～5-77。

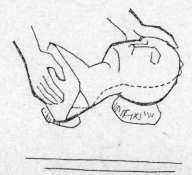

圖5-73　分模線的水平位置。

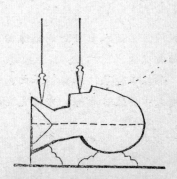

圖5-74　垂直方向是否有模角。

圖5-75 當原模的位置擺放妥當
之後，可取一支角尺，在其邊沿
塗上顏料。

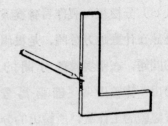

圖5-76 將塗有顏料的角尺，一面貼
住平台，另一面緊靠原模移動，讓尺
上的顏料沿在原模的最外沿，如此所
得的線條，卽爲所求的分模線之一。

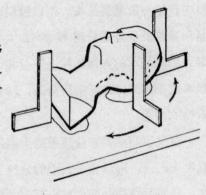

圖5-77 上述人像得到分模線的頂
視和側視圖。除了這條分模線之
外，如採多模法，人像的正面尚須
繼續求出其他分模線，方能完全脫
模。

（d）脫模方向：脫模的方向和人們操作的方向有關係，人們在脫模時的操作，習慣上是上下分開或左右分開，圖5-75中的產品，爲了避免模角，脫模方向必須傾斜約 45°，但是這樣的方向，在操作時頗爲不便，因此若能在製模時考慮將分模線改變位置，使其成水平位置，則脫模的方向可成上下分開，操作時方便多了。

圖5-76的分模線是一條曲線，而脫模的方向爲 60°，脫模時如不留意，仍按上下方向操作，一定會將作品拉壞，似此情形，既無法調整分模線，那麼在模殼製成之後，應該以油漆或刻痕在模殼的表面畫出脫模的箭頭，以免損壞作品。

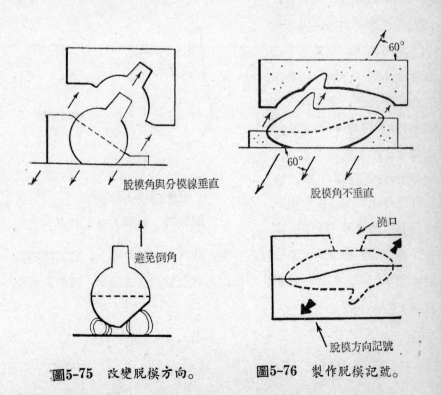

脫模角與分模線垂直

脫模角不垂直

避免倒角

澆口

脫模方向記號

圖5-75　改變脫模方向。　　圖5-76　製作脫模記號。

（丁）硬模的模殼製作

用以翻製模殼的原始作品，通常以泥土爲材料者居多，翻模時可以按分模線插入金屬隔離片，然後灌成數塊模殼，但是有些原始作品不是用柔軟的泥土塑造而由木質或金屬製成，無法在分模線處插入隔離片，這類作品以圓形或圓柱形者居多，如花瓶之類的原模，多在車床上車製出來，翻模的方法就有所不同了。圖5-78是木質的原始作品，係由車床車成的，在分模時，可用劃線針對準車床的軸線兩端遺跡，也就是該作品的中心線，沿着作品外緣移動，卽可得到將該圓柱體二等分的分模

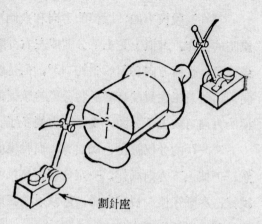

圖5-78　二等分木材硬模。

圖5-79　依投影線製擋版。

線。圖5-79再以角尺沿分模線移動，將其投影於平臺上，依實際的投影線加寬 $1/8''$，得到一條新的影線，可據之製造石膏擋板。其詳細步驟見圖5-80～5-87。

圖5-80　沿上述加寬的投影線，作一高約 2″ 的泥條圍繞起來，泥條外再加圍長方形木框，木框及工作台面均塗上脫模劑，然後灌注石膏，其厚度爲 1″～1½″，使成爲一塊中空的石膏板，稱爲石膏擋板，以備翻模時之用。

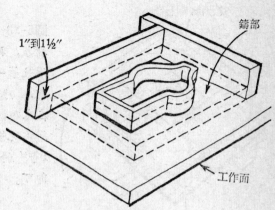

1″到1½″

鑄部

工作面

成45°斜角

圖5-81　爲已脫模之石膏擋板。在其中空的模線四周，用刀括出一條呈45°斜角的邊緣線。

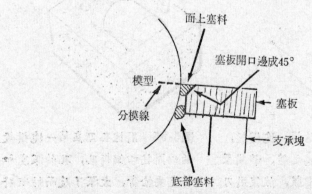

面上塞料

塞板開口邊成45°

模型

分模線

塞板

支承塊

底部塞料

圖5-82　將原始的木材模型，以其分模線對準擋板表面並呈平行，然後以泥土填塞板的兩面空隙，使其固定，在擋板的下面撐以支承石膏塊或泥土，而以木材模型的底面接觸工作台，使其穩固不致脫落。

高出模型1½″

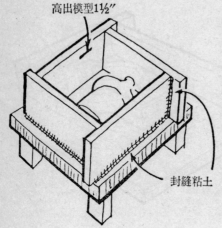

封縫粘土

圖5-83　已固定好的原模和石膏擋版，再在其上加圍木框，準備灌注第一塊石膏模殼，在灌注之前，應在空隙處封補粘土，並在木框，石膏版及木材原模上塗佈脫模劑及劃一條高出原模約1⅛″的記號線，石膏灌至此線即可。

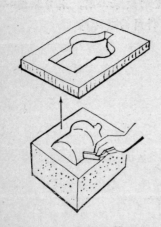

圖5-84　已經灌好的第一塊模殼，將其反轉過來，脫模之後，移開原來擋在底下的石膏擋版，然後用刀片將模殼的表面修刮平整。

正確

太深

圖5-85　用挖孔刀在第一塊模殼的四周挖四個榫孔，孔的深度和斜度要恰當，太深了反而妨礙將來的脫模工作。

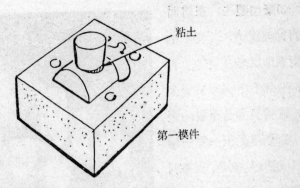

粘土

第一模件

圖5-86　在原模上加裝一個木塞，以備灌注第二塊模殼時作為澆口，木塞的底下要加墊一層泥土，填補空隙並固定木塞使其不搖動。然後在模殼四周加木框，按照第一次的方法灌第二塊模殼。

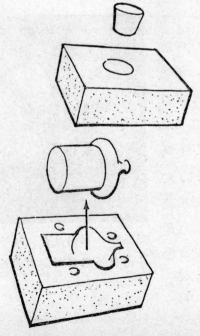

圖5-87　已經灌注完成的兩塊模殼，脫模之後取出原模和木塞，即成為一具可以應用的模具了。

(3)**聚加塑法:** 在前面我們曾經說過,「塑」的主要原則就是「聚加」材料,聚加的方式可有很多種,最常見的是原料的聚加,例如用泥土一點一滴地塑成造形。但是,如果利用某種已成形的「單元」,一個單位一個單位累積起來,也不違背原則,這一類的塑造,應該算是「間接」的塑造,因為通常都需要先應用單元模子,鑄出若干相同的單元,當然也可用不相同的模子鑄出若干種類的單元,然後再將這些單元予以組合聚積,構成各類不同的大型作品,許多紙容器常被應用於這種目的,因為是廢物利用,撕破後即可脫模。(見圖5-88, 5-89)

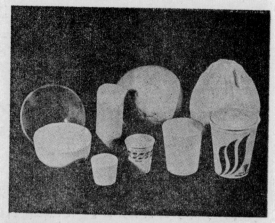

圖5-88　利用紙容器,廢棄的塑膠容器,塑膠袋等所鑄成的單元。

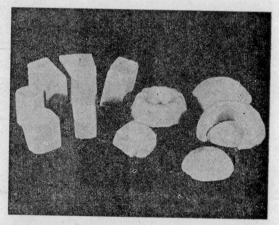

圖5-89　利用紙盒,紙管,以及其他方形、半圓形等容器所鑄成的石膏單元。

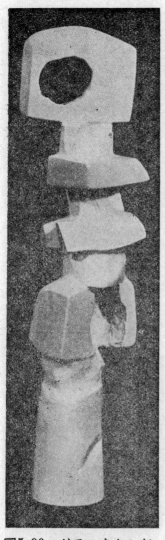

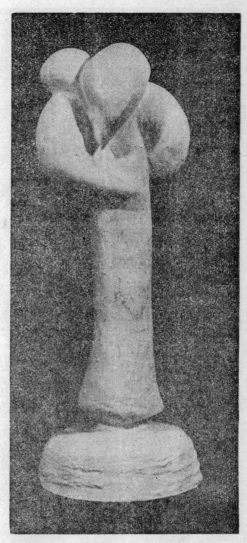

圖5-90　利用肥皂盒之類鑄成方塊，當中挖孔，有的則切半，然後組合成型。

圖5-91　上圖是利用半圓的紙球，紙管鑄成底座，加上其他自由形狀所累聚而成的作品，縫隙處補以石膏漿即可。

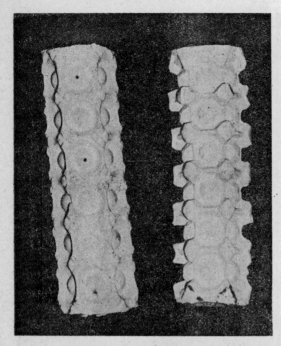

圖5-92　左圖係整條裝蛋的紙盒，注入石膏漿後所呈的形狀。

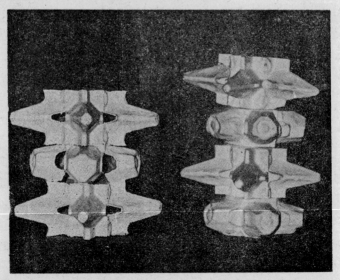

圖5-93　上圖係利用蛋紙盒鑄成的石膏，再切割組合而成。

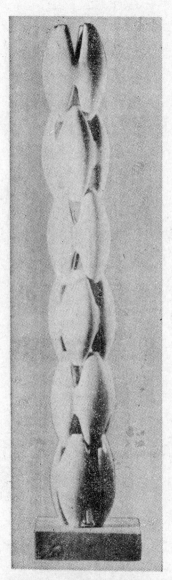

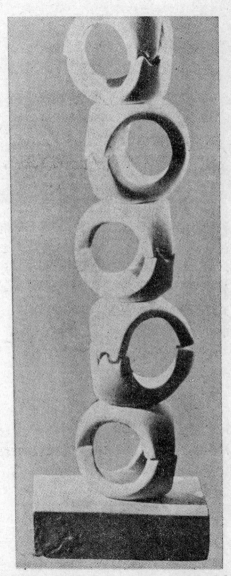

圖5-94　利用同一單元交
互組合而成的作品。

圖5-98　上圖作品的特點，是將空間支
配得非常妥貼，而表現出美的結構。

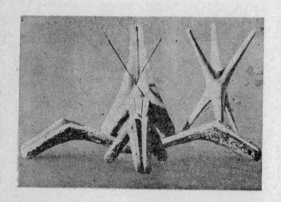

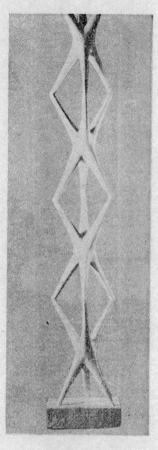

圖5-96　有些聚加作品的單元，並非利用現成的模型來鑄造，而由作者事先設計基本單元，然後製作模殼來鑄造，上圖卽係四片的模殼及利用模殼所鑄成的一個單元（右上方），值得注意的一點，爲了增加強度，鑄物中心可以加入鐵線製成的骨架。

圖5-97　右圖係利用設計的單元，聚加組合而成的作品。這一類的作品，要製得相當精確，組合時方不致歪斜。

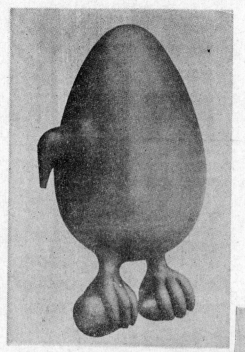

圖5-98　左圖的主題，係由大小不同的橢圓形所構成，處理橢圓的造形，需要相當的細心，否則影響美觀，左圖大小橢圓形的比例，也應用得相當平衡。

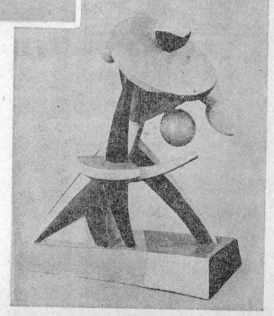

圖5-99　右圖的石膏作品，是雕塑家阿基賓各（Alexander Archipenko）在1913年所作，作品上着有顏色，現收藏於美國紐約的博物館中。

滄海叢刊已刊行書目 (一)

書名	作者	類別
中國學術思想史論叢(一)(二)(三)(四)(五)(六)(七)(八)	錢穆	國學
國父道德言論類輯	陳立夫	國父遺教
兩漢經學今古文平議	錢穆	國學
先秦諸子論叢	唐端正	國學
先秦諸子論叢(續篇)	唐端正	國學
儒學傳統與文化創新	黃俊傑	國學
湖上閒思錄	錢穆	哲學
人生十論	錢穆	哲學
中西兩百位哲學家	黎建球 鄔昆如	哲學
比較哲學與文化(一)(二)	吳森	哲學
文化哲學講錄(一)(二)	鄔昆如	哲學
哲學淺論	張康譯	哲學
哲學十大問題	鄔昆如	哲學
哲學智慧的尋求	何秀煌	哲學
哲學的智慧與歷史的聰明	何秀煌	哲學
內心悅樂之源泉	吳經熊	哲學
愛的哲學	蘇昌美	哲學
是與非	張身華譯	哲學
語言哲學	劉福增	哲學
邏輯與設基法	劉福增	哲學
中國管理哲學	曾仕強	哲學
老子的哲學	王邦雄	中國哲學
孔學漫談	余家菊	中國哲學
中庸誠的哲學	吳怡	中國哲學
哲學演講錄	吳怡	中國哲學
墨家的哲學方法	鐘友聯	中國哲學
韓非子的哲學	王邦雄	中國哲學
墨家哲學	蔡仁厚	中國哲學
中國哲學的生命和方法	吳怡	中國哲學
希臘哲學趣談	鄔昆如	西洋哲學
中世哲學趣談	鄔昆如	西洋哲學

滄海叢刊巳刊行書目 (一)

書　　　　　名	作　　者	類　　別
近 代 哲 學 趣 談	鄔 昆 如	西 洋 哲 學
現 代 哲 學 趣 談	鄔 昆 如	西 洋 哲 學
佛 學 研 究	周 中 一	佛 學
佛 學 論 著	周 中 一	佛 學
禪 話	周 中 一	佛 學
天 人 之 際	李 杏 邨	佛 學
公 案 禪 語	吳 怡	佛 學
佛 教 思 想 新 論	楊 惠 南	佛 學
不 疑 不 懼	王 洪 鈞	教 育
文 化 與 教 育	錢 穆	教 育
教 育 叢 談	上官業佑	教 育
印 度 文 化 十 八 篇	糜 文 開	社 會
清 代 科 舉	劉 兆 璸	社 會
世界局勢與中國文化	錢 穆	社 會
國 家 論	薩 孟 武 譯	社 會
紅樓夢與中國舊家庭	薩 孟 武	社 會
社 會 學 與 中 國 研 究	蔡 文 輝	社 會
我國社會的變遷與發展	朱岑樓主編	社 會
開 放 的 多 元 社 會	楊 國 樞	社 會
財 經 文 存	王 作 榮	經 濟
財 經 時 論	楊 道 淮	經 濟
中 國 歷 代 政 治 得 失	錢 穆	政 治
周 禮 的 政 治 思 想	周 世 輔 周 文 湘	政 治
儒 家 政 論 衍 義	薩 孟 武	政 治
先 秦 政 治 思 想 史	梁啓超原著 賈馥茗標點	政 治
憲 法 論 集	林 紀 東	法 律
憲 法 論 叢	鄭 彥 棻	法 律
師 友 風 義	鄭 彥 棻	歷 史
黃 帝	錢 穆	歷 史
歷 史 與 人 物	吳 相 湘	歷 史
歷 史 與 文 化 論 叢	錢 穆	歷 史
中 國 人 的 故 事	夏 雨 人	歷 史
老 台 灣	陳 冠 學	歷 史
古 史 地 理 論 叢	錢 穆	歷 史
我 這 半 生	毛 振 翔	歷 史

滄海叢刊已刊行書目 (三)

書　　　名	作　者	類	別
弘　一　大　師　傳	陳　慧　劍	傳	記
孤　兒　心　影　錄	張　國　柱	傳	記
精　忠　岳　飛　傳	李　　安	傳	記
師友雜憶・八十憶雙親合刊	錢　　穆	傳	記
中　國　歷　史　精　神	錢　　穆	史	學
國　史　新　論	錢　　穆	史	學
與西方史家論中國史學	杜　維　運	史	學
中　國　文　字　學	潘　重　規	語	言
中　國　聲　韻　學	潘　重　規 陳　紹　棠	語	言
文　學　與　音　律	謝　雲　飛	語	言
還　鄉　夢　的　幻　滅	賴　景　瑚	文	學
葫　蘆・再　見	鄭　明　娳	文	學
大　地　之　歌	大地詩社	文	學
青　　春	葉　蟬　貞	文	學
比較文學的墾拓在臺灣	古　添　洪 陳　慧　樺	文	學
從比較神話到文學	古　添　洪 陳　慧　樺	文	學
牧　場　的　情　思	張　媛　媛	文	學
萍　踪　憶　語	賴　景　瑚	文	學
讀　書　與　生　活	琦　　君	文	學
中西文學關係研究	王　潤　華	文	學
文　開　隨　筆	糜　文　開	文	學
知　識　之　劍	陳　鼎　環	文	學
野　草　詞	韋　瀚　章	文	學
現　代　散　文　欣　賞	鄭　明　娳	文	學
現　代　文　學　評　論	亞　　菁	文	學
藍　天　白　雲　集	梁　容　若	文	學
寫　作　是　藝　術	張　秀　亞	文	學
孟　武　自　選　文　集	薩　孟　武	文	學
歷　史　圈　外	朱　　桂	文	學
小　說　創　作　論	羅　　盤	文	學
往　日　旋　律	幼　　柏	文	學
現　實　的　探　索	陳銘磻編	文	學
金　排　附	鍾　延　豪	文	學

書　　　名	作　　者	類　　　別
文　學　新　論	李　辰　冬	中　國　文　學
分　析　文　學	陳　啓　佑	中　國　文　學
離騷九歌九章淺釋	繆　天　華	中　國　文　學
苕華詞與人間詞話述評	王　宗　樂	中　國　文　學
杜　甫　作　品　繫　年	李　辰　冬	中　國　文　學
元　曲　六　大　家	應　裕　康 王　忠　林	中　國　文　學
詩　經　研　讀　指　導	裴　普　賢	中　國　文　學
莊　子　及　其　文　學	黃　錦　鋐	中　國　文　學
歐陽修詩本義研究	裴　普　賢	中　國　文　學
清　真　詞　研　究	王　支　洪	中　國　文　學
宋　儒　風　範	董　金　裕	中　國　文　學
紅樓夢的文學價值	羅　　盤	中　國　文　學
中國文學鑑賞舉隅	黃　慶　萱 許　家　鸞	中　國　文　學
浮　士　德　研　究	李辰冬譯	西　洋　文　學
蘇　忍　尼　辛　選　集	劉安雲譯	西　洋　文　學
印度文學歷代名著選（上）（下）	糜　文　開	西　洋　文　學
文　學　欣　賞　的　靈　魂	劉　述　先	西　洋　文　學
西　洋　兒　童　文　學　史	葉　詠　琍	西　洋　文　學
現　代　藝　術　哲　學	孫　旗　譯	藝　　　術
音　樂　人　生	黃　友　棣	音　　　樂
音　樂　與　我	趙　　琴	音　　　樂
音　樂　伴　我　遊	趙　　琴	音　　　樂
爐　邊　閒　話	李　抱　忱	音　　　樂
琴　臺　碎　語	黃　友　棣	音　　　樂
音　樂　隨　筆	趙　　琴	音　　　樂
樂　林　蓽　露	黃　友　棣	音　　　樂
樂　谷　鳴　泉	黃　友　棣	音　　　樂
樂　韻　飄　香	黃　友　棣	音　　　樂
水　彩　技　巧　與　創　作	劉　其　偉	美　　　術
繪　畫　隨　筆	陳　景　容	美　　　術
素　描　的　技　法	陳　景　容	美　　　術
人　體　工　學　與　安　全	劉　其　偉	美　　　術
立　體　造　形　基　本　設　計	張　長　傑	美　　　術
工　藝　材　料	李　鈞　棫	美　　　術

滄海叢刊已刊行書目 (六)

書　　　　名	作　　者	類	別
都 市 計 劃 概 論	王　紀　鯤	建	築
建 築 設 計 方 法	陳　政　雄	建	築
建 築 基 本 畫	陳　榮　美 楊　麗　黛	建	築
中 國 的 建 築 藝 術	張　紹　載	建	築
現 代 工 藝 概 論	張　長　傑	雕	刻
藤 竹 工	張　長　傑	雕	刻
戲劇藝術之發展及其原理	趙　如　琳	戲	劇
戲 劇 編 寫 法	方　　寸	戲	劇